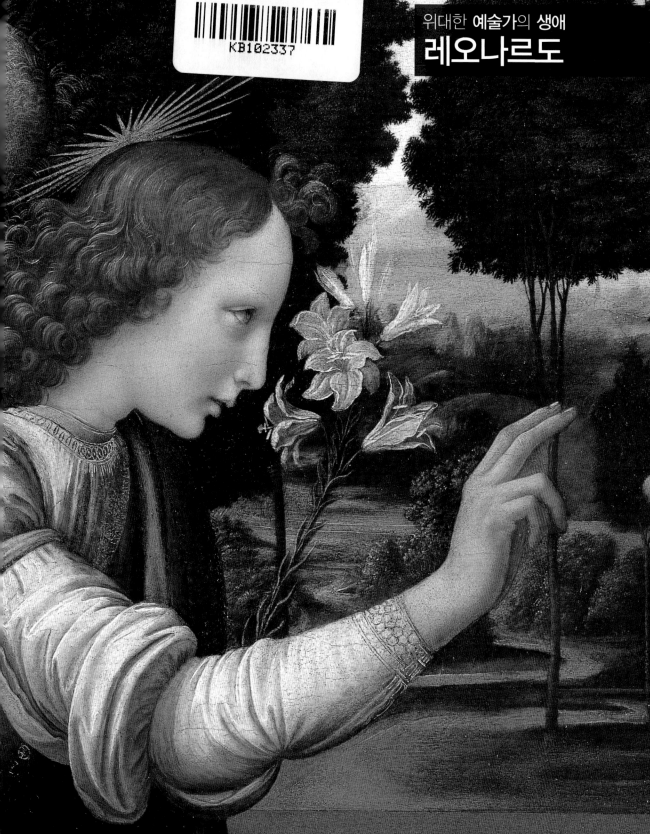

위대한 **예술가의 생애**

레오나르도

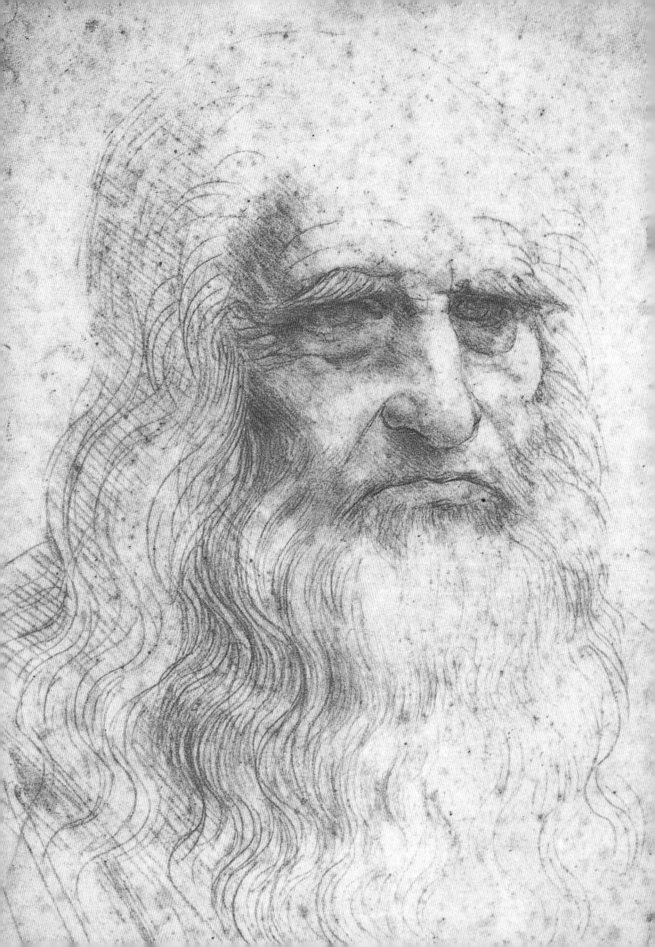

위대한 **예술가의 생애**

레오나르도

신화가 된 르네상스 맨

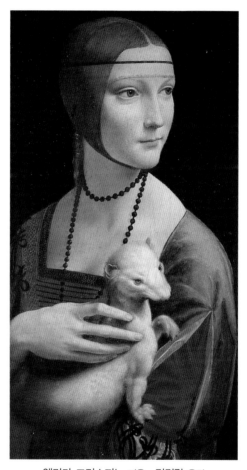

엔리카 크리스피노 지음 · 김경랑 옮김

마로니에북스
maroniebooks.com

2~3쪽: **수태고지**(부분), 1475~1480년, 피렌체, 우피치 미술관
4쪽: **자화상**, 1515년 이후, 토리노, 왕립 도서관

위대한 **예술가의 생애**

레오나르도
신화가 된 르네상스 맨

지은이 엔리카 크리스피노
옮긴이 김경랑

초판 인쇄일 2007년 7월 15일
초판 발행일 2007년 7월 20일

펴낸이 이상만
펴낸곳 마로니에북스
등 록 2003년 4월 14일 제2003-71호
주 소 (110-809) 서울시 종로구 동숭동 1-81
전 화 02-741-9191(대)
편집부 02-744-9191
팩 스 02-762-4577
홈페이지 www.maroniebooks.com

* 책값은 뒤표지에 있습니다.

ISBN 978-89-6053-006-5
ISBN 978-89-6053-011-9 (SET)

Leonardo by Enrica Crispino
© 2005 Giunti Editore S.p.A.-Firenze-Milano
Editorial co-ordinator: Claudio Pescio
Gaphic project: Fabio Filippi
Editor and Layout project: Barbara Giovannini, Paola Zacchini
Iconographic editor: Cristina Reggioli
Many thanks to Carlo Pedretti for his kind assistance and invaluable suggestions. (E. C.)

차례

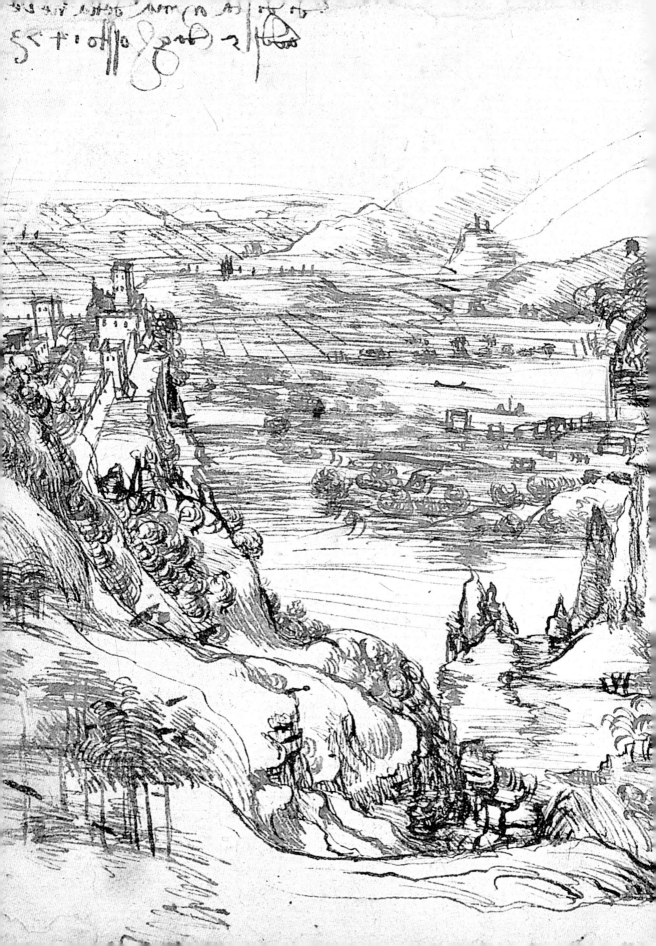

출생증명서

1452
1468

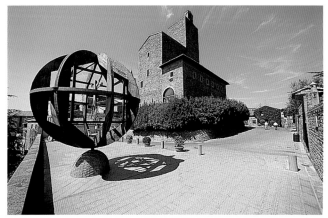

위
빈치 근교 안키아노에 있는 레오나르도의
생가

가운데
빈치의 귀디 성 안에 마련된 레오나르도
박물관

아래 왼쪽
조르조 바사리, 레오나르도 다 빈치의
초상화, 「미술가 열전」 1568년판에서 발췌

아래 오른쪽
빈치의 관인(14세기), 피렌체, 바르젤로
국립 미술관

8~9쪽
풍경(부분), 1473년, 피렌체, 우피치
미술관, 드로잉과 판화 전시실

유년시절

1452년 4월 15일 밤. 토스카나의 피렌체와 피스토이아 사이에 있는 작은 촌락 빈치에서 한 여인이 해산의 고통을 겪는다. 그녀의 이름은 카테리나, 미혼모이다. 아기의 아빠는 스물다섯 살 청년 피에로인데, 공증인을 하면서 집안 전통을 지켜오고 있다. 그는, 여러 세대를 거쳐 공증인으로 일하며 빈치와 주변에 많은 토지를 가지고 있는 명망 높은 가문 출신이다. 일몰부터 저녁으로 간주하던 당시의 시간에 따르면, 카테리나가 안키아노 마을의 농가에서 레오나르도를 출산한 시각은 토요일 밤 3시(현대 시각: 19시+3시=22시)경으로 추정된다. 친할아버지 안토니오 다 빈치가 레오나르도의 출생을 상세하게 기록했다. "내 아들, 세르 피에로의 아들인 내 손자가 4월 15일, 토요일 밤 3시에 태어났다. 레오나르도라는 이름을 지어주었다. 피에로 디 바르톨로메오 신부님이 세례를 해주셨다. 난니 반티, 메오 디 토니노, 피에로 디 말볼토, 난니 디 벤초, 아리고 디 조반니 테데스코, 모나('부인') 리자 디 도메니코 디 브레토네, 모나 안토니아 디 줄리아노, 모나 니콜로자 델 바르나, 난니 디 벤초의 딸, 모나 마리아, 모나 피파 디 프레비코네, 이들이 모두 우리 손자의 대부와 대모들이다." 아기의 세례식에, 사회적 지위가 있는 다섯 명의 대부와 다섯 명의 대모가 참석했다는 것은 비합법적으로 태어난 아들의 출생이 당시에는 큰 문제가 되지 않았음을 말해준다. 사실 이 시대에는 교황들조차도 사생아를 구태여 숨기려 하지 않았다(체사레와 루크레치아 보르자는 알렉산데르 6세의 사생아였다). 따라서 꼬마 레오나르도는 아무런 어려움 없이 조용히 피에로의 아들로서 인정받게 되고, 아버지의 집에 살면서 유년기와 청년기를 보낸다. 그런데 레오나르도의 부모는 끝까지 결혼을 하지 않는데, 이는 어머니 카테리나가 하층계급 출신이었기 때문인 듯하다. 아마도 카테리나는 피에로 집안의 하녀였던 것 같다. 그래서인지 레오나르도의 엄마는 자식과 멀

리 떨어져 살게 된 사실을 조용히 받아들였다. 출산 후 얼마 뒤 카테리나는 안토니오 디 피에로 델 바카라는 남자와 결혼하고 5명의 아이를 낳는다. 카테리나의 남편은 레오나르도의 아버지와 삼촌 프란체스코가 운영하는 산피에르마르티레 수도원의 가마에서 일하고 있었던 만큼, 레오나르도 가족 모두 카테리나의 결혼에 큰 불만은 없었던 것 같다. 레오나르도의 아버지 피에로 또한 몇 달 후, 정식 가정을 꾸민다. 피렌체의 부유한 집안 출신으로 당시 16세였던, 알비에라 델리 아마도리와 결혼한다. 그러나 1464년, 그녀는 출산 도중 사망한다. 피에로는 프란체스카 디 줄리아노 란프레디니와 재혼하나 1473년에 그녀 역시 자식 없이 사망한다. 그러나 다음 부인 마르게리타 디 프란체스코 디 야코포와의 사이에서 6명의 아이가 태어난다. 그리고 1485년에 결혼한 루크레치아 디 굴리엘모 코르티자니는 다시 7명의 아이를 낳는다. 결국 레오나르도는 의붓어머니 몇 명과 이복형제 열세 명을 가진 셈인데, 이들과 좋은 관계를 유지한 듯하다. 50살이 넘었을 때 셋째 의붓어머니에게 쓴 '너무나도 사랑하는 나의 어머니'라는 표현이 이를 말해준다. 그러나 그의 글에는 빈치에서 보낸 어린 시절과 가족의 기록이 전혀 없기 때문에, 1468년 청년 레오나르도가 가족과 정착한 피렌체에서 베로키오 작업장에 입문하기 전까지의 생활이나 교육에 대해서는 추정해볼 만한 자료가 전혀 없다. 단지 그의 글에서, 그리스어와 라틴어에 대한 지식이 없었던 것을 그가 몹시 애석하게 여겼다는 사실 정도만을 알 수 있다. 당시, 그리스어와 라틴어는 공식 문화계로 나아가기 위한 필수 지식이었다. 어른이 된 레오나르도는 이론보다는 경험을, 학술문화보다는 실천문화를 우위에 두고 이를 옹호하는 데 앞장서면서 '고대 그리스로마 문화'라는 위대한 이름의 권위를 부정하는 선봉자가 되어 자신의 부족함을 만회하려 노력한다. 평생 그는 독학으로 공부한 것에 긍지를 갖고 아카데미풍의 교육에 비판적인 태도를

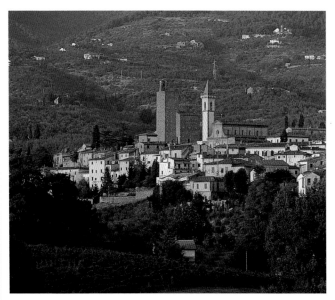

레오나르도의 고향 빈치 전경

피스토이아

피렌체

빈치

엠폴리

아르노 강

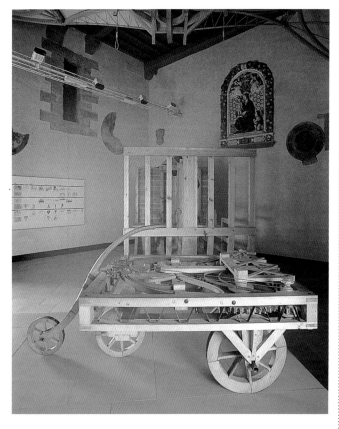

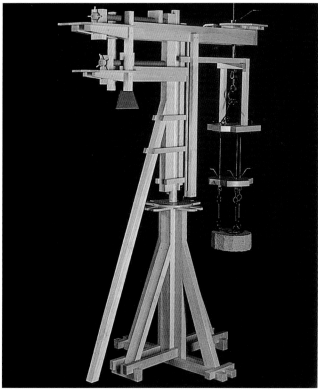

고수한다. 아마도 이러한 태도는 빈치에서 보낸 그의 어린 시절에서 그 이유를 찾을 수 있을 것이다. 어린 소년 레오나르도는 작은 촌락 빈치에서 농경생활과 자연과의 친화감 속에서 살아간다. 가족은 그곳 지주로서 방앗간(프란체스코 삼촌 소유)과 가마(아버지 소유)도 소유하고 있었다. 가마는 레오나르도에게 도자기 기술을 발견하는 기회를 제공하였고 몇몇 증거가 시사하듯, 이 팔방미인 천재의 다양한 관심사 중 하나가 된다. 그러나 빈치 생활이 젊은 레오나르도에게 그저 자연에 대한 주의 깊은 관찰력과 자연을 사랑하는 마음, 그리고 한 가지 아이디어를 실현하기 위해서는 경험과 실험의 역할이 중요하다는 식의 사고만을 키워준 것은 아니다. 이 당시에도 이미 일종의 교역 체제가 이곳과 외부 세계를 이어주었기 때문에 실제로 토스카나의 작은 촌락은 외부에서 보듯 그렇게 고립된 곳은 아니었다. 피렌체, 엠폴리, 피사와 피스토이아 같은 대도시들도 그리 멀지 않았다. 레오나르도의 아버지는 사업상 정규적으로 피렌체를 방문한 반면 피렌체에 있는 지체 높은 가문 사람들과 기관들은 빈치에 지대한 관심을 두고 있었다. 빈치는 아름다움으로 가득한 지역에 자리잡고 있었던 데다가, 레오나르도의 시대는 바로 르네상스의 시대가 아니었던가! 15세기 토스카나는 유럽에서 가장 발전한 지역 중 하나였다. 당시 피렌체는 이탈리아 르네상스라는 이름으로 역사에 기록될 여러 사상과 개혁의 움직임이 일어난 요람이자 세계의 중심이었다. 이 개혁의 바람이 빈치까지 불어왔으리라는 것은 의심의 여지가 없다. 지역 예술가들은 이러한 현상에 예민하게 반응했다. 도나텔로에 의해 영향을 받은 듯한, 산타크로체 성당의 〈막달라 마리아〉상이 이를 증명한다.

그러나 앞서 언급했듯이, 고향에서 보낸 어린 시절 레오나르도가 받은 교육에 대해서는 거의 알려진 바가 없다. 가장 오래된 전기 몇 편이 있기는 하지만 신뢰할 수 없을뿐더러 큰 도움이 되지 못

한다. 그의 전기로 들 수 있는 첫 번째 작품은 '무명씨 가디아노'의 것으로, 피렌체 출신의 이 무명 작가는 1540년경의 조각가와 화가들의 전기를 썼다. 결국 레오나르도 전기가, 그가 사망한 해인 1519년에서 약 20년이 지난 후 나온 셈이다. 그다음 두 번째 전기 작품이 조르조 바사리의 『미술가 열전』인데, 이것은 1550년 처음으로 출판되었다. 무명씨 가디아노로부터 영향받은 '레오나르도의 삶'에서, 바사리는 빈치에서 어린 시절의 레오나르도가 받은 교육에 대해 애매하게 기술하고 있다. "피에로 다 빈치의 아들 레오나르도는 감탄이 절로 나오는 경이로운 존재였다. 지나치게 변덕스럽고 불안정한 성격만 아니었더라면, 그의 지식과 문화에 대한 성취도는 아주 깊이를 더할 수 있었을 것이다. 그는 여러 분야의 연구를 시도했다. 그러나 일단 시작한 후에는 포기도 쉽게 했다. 몇 개월 동안 수학을 배우면서 끊임없이 어려운 질문을 하여 선생님을 놀라게 할 만큼 수학 실력을 보이기도 했다. 그는 천성적으로 고상하고 매력적인 영혼의 소유자였던 만큼, 음악을 시작하고 얼마 지나지 않아 곧 류트로 즉흥적이고 멋지게 연주할 수 있었다. 이렇게 다양한 호기심을 가졌지만, 한 번도 그림이나 조각 연습을 멈춘 적이 없었다. 그의 상상력에 더 적절한 것은 바로 그림과 조각이었다." 그런데 레오나르도는 피렌체에 있는 베로키오 작업장에 입문할 때, 이미 그림을 그릴 줄 알았던 것일까? 그렇다면 혼자, 그리는 법을 습득한 것일까 아니면 스승에게서 배운 것일까? 이러한 질문은 아직 해답을 찾지 못하고 있다. 더구나 그의 유년시절 교육을 둘러싸고 있는 비밀은 이 시대에 이루어진 작품이 한 점도 없기 때문에 더욱 알기 어렵다. 레오나르도의 첫 번째 작품은 피렌체 우피치 미술관에 있는 1473년의 풍경화이다. 이것은 레오나르도가 이미 베로키오 작업장에 입문하고 나서 여러 해가 지난 후의 작품이다. 지금까지 발견된 바로는 이 그림이 그의 서명이 있는 첫 번째 작품이다.

위
빈치에 있는 레오나르도 박물관의 한 관람실

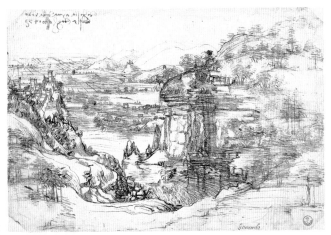

가운데
풍경, 1473년
피렌체, 우피치 미술관, 드로잉과 판화 전시실

오른쪽
기계 설계도, 마드리드 노트 I, 8937(f. 7r), 마드리드, 국립 도서관

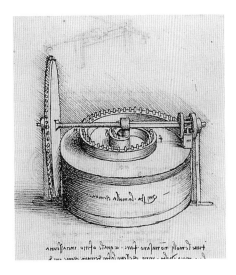

12쪽 위와 아래
레오나르도가 고안한 두 가지 기계의 재현. 첫 번째는 레오나르도 다 빈치 박물관에, 두 번째는 피렌체의 과학 박물관에 소장되어 있음.

빈치에 남겨진 레오나르도의 자취

레오나르도의 작품이 고향 빈치에는 단 하나도 남아 있지 않다. 이러한 결함을 만회하기 위해 빈치에서는 그 고장의 가장 유명인인 레오나르도 박물관을 건축하여 그가 발명가이며 학자이고, 공학자였음을 명백히 보여주고 있다. 1953년에 설립된 레오나르도 박물관은 귀디 공작의 성을 개조한 3층 건물로서 방대한 양의 축소 모형 기계를 소장하고 있다. 이 모형 기계들은, IBM이 후원한 '레오나르도 연구소'의 레오나르도 탄생 500주년 기념 순회 전시회(1983~1986) 때 레오나르도의 드로잉을 바탕으로 구성한 것들이다.

성의 광장에는 마리오 체롤리가 1987년에 조각한 〈빈치의 인물〉이라는 이름의 커다란 목조 조각이 있는데, 이것은 그 유명한 〈비트루비우스의 인체비례〉를 재현한 것이다. 이것이야말로 레오나르도의 천재성을 대표하는 상징이다.

고대 성을 개조하여 만든 박물관 외에도 토스카나의 이 작은 마을에는 레오나르도의 진정한 발자취를 이해하는 데 도움을 주는 명망 있는 기관들이 자리잡고 있다. 우선, 레오나르도 도서관을 들 수 있다. 이곳은 연구와 문서 보관의 중심지로 1928년 일반에 공개되었으나 그 설립은 19세기 말로 거슬러 올라간다.

이곳에는 복사본 형태로 된 레오나르도의 노트들을 비롯하여 전 세계에서 발행된 그와 관련된 출판물이 하나도 빠짐없이 수집되어 있다. 두 번째로 '레오나르도 다 빈치의 이상적 미술관, 지상의 문화 유토피아'가 1993년에 개관하였다. 이 미술관에는 빈치의 역사 자료와 문헌 외에도, 이탈리아와 다른 나라에서 열린 레오나르도 전시회 자료들, 현대 예술가들의 레오나르도에 대한 '찬사'와 '재해석'이 포함된 작품 등 레오나르도에 관한 풍부한 자료들이 보관되어 있다.

세 번째로 빈치에서 약 3킬로미터 떨어진 안키아노 마을에 있는 레오나르도의 생가는 1952년부터 일반인에게 공개되었고 1986년에 자그마한 미술관으로 개조되었다. 집안에 있던 물건들은 하나도 남아 있지 않지만, 레오나르도가 틀림없이 흠모했을 성싶은 주변 풍경은 그 매력과 부드러움을 여전히 간직하고 있다. 이러한 이유로 아르노 계곡이라든가 토스카나 전원 모습 등, 위대한 예술가의 모든 작품의 복제품이 이곳에 전시되는 것은 당연한 듯하다.

마지막으로, 귀디 성 근처에 1506년과 1508년 사이 레오나르도 화파가 그린 〈빈치의 레다〉를 전시할 새로운 시설이 계획 중에 있다.

빈치에 있는 귀디 성 성곽. 마리오 체롤리의 조각이 성곽 위로 보인다.

15쪽
비트루비우스의 인체비례, 원과 정사각형 안에 그려진 남자의 인체비례 연구, 1490년 베네치아, 아카데미아 미술관

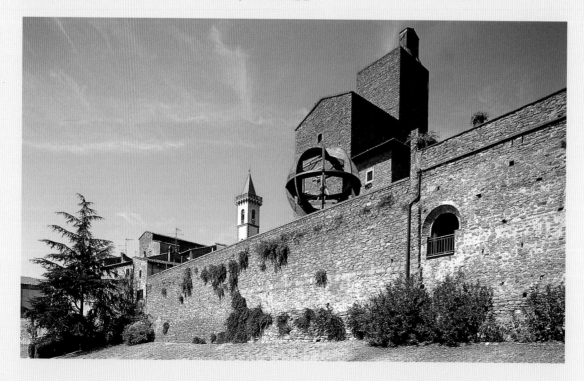

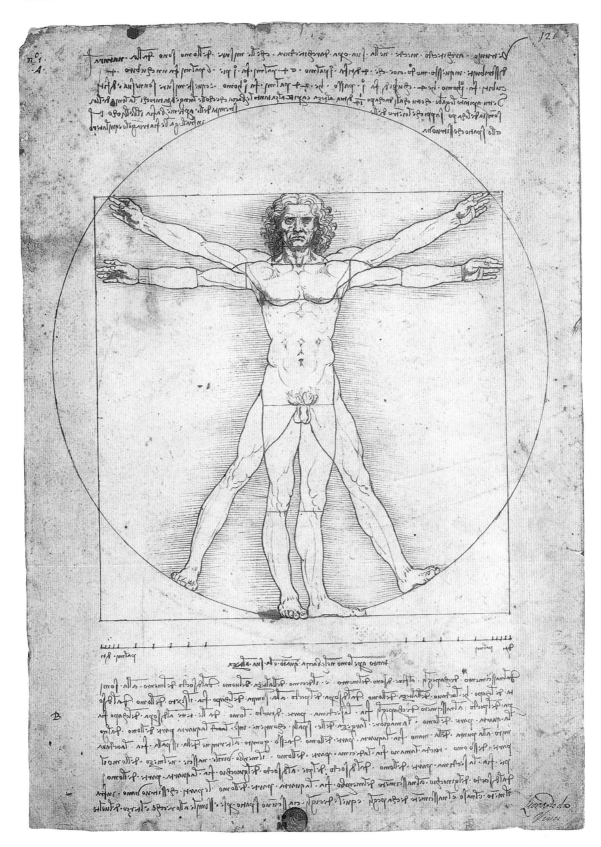

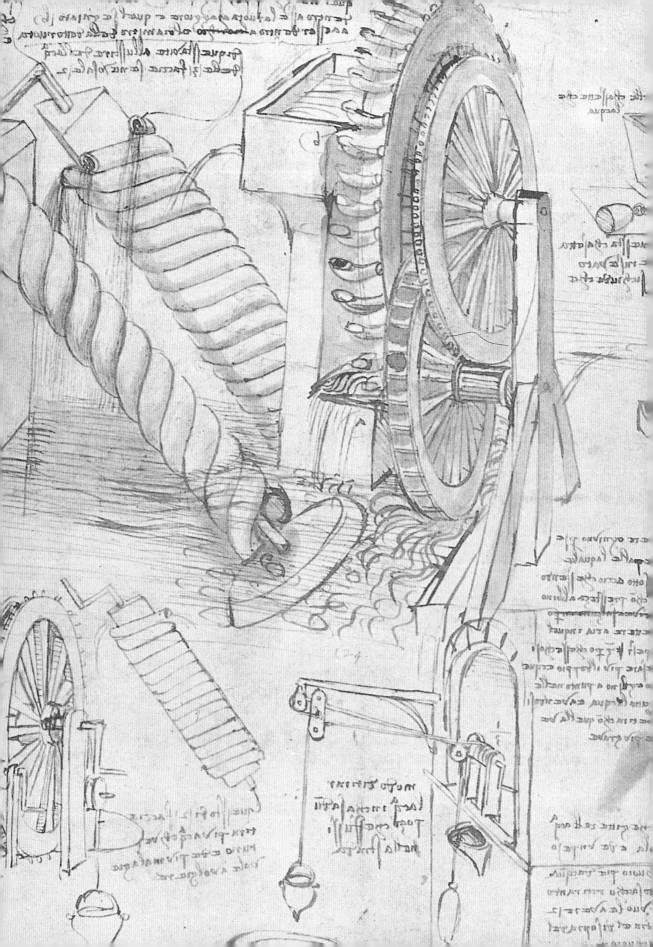

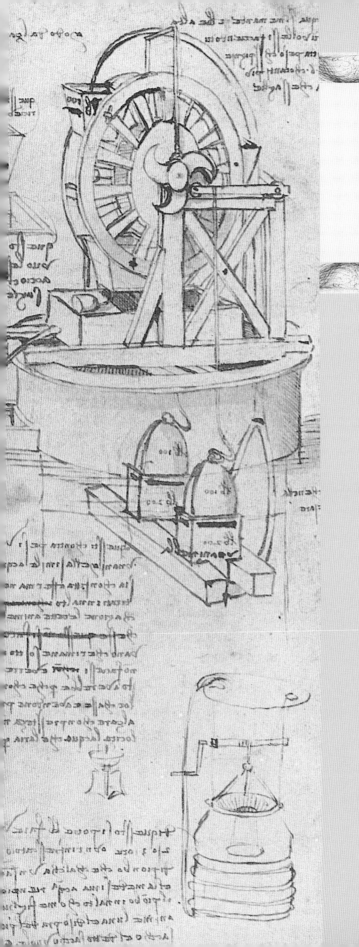

레오나르도의
<u>노트</u>

연대표

*코덱스 아룬델:	1478~1518
*윈저 성 모음집:	1478~1518
*코덱스 아틀란티쿠스:	1478~1518
노트 B:	1487~1489
코덱스 트리불치아노:	1487~1490
포스터 I:	1487~1490 그리고 1505 (둘째 부분과 첫째 부분 각각)
노트 C:	1490~1491
노트 A:	1490~1492
마드리드 I, 8937:	1490~1499 그리고 1508
마드리드 II:	1491~1493 그리고 1503~1505 (둘째 부분과 첫째 부분 각각)
노트 H:	1493~1494
포스터 III	1493~1496
포스터 II	1495년과 1497년경 (둘째 부분과 첫째 부분 각각)
노트 M:	1495~1500
노트 I:	1497년과 1499 (둘째 부분과 첫째 부분 각각)
노트 L:	1497~1502 그리고 1504
노트 K:	1503~1505 그리고 1506~1507 (둘째 부분과 첫째 부분 각각)
새의 비행에 관한 코덱스:	1505
코덱스 해머:	1506~1508 그리고 1510
노트 F:	1508
노트 D:	1508~1509
노트 G:	1510~1511 그리고 1515
노트 E:	1513~1514

* 가장 오래된 낱장의 종이들은 레오나르도가 제작한 모음집 속에 들어 있던 것이 아니기 때문에 우리가 일반적으로 말하는 그의 노트로 간주하지 않는다. *표가 앞에 찍혀 있는 모음집의 연대는 알려진 레오나르도 노트에 담긴 자료의 연대에 따른 것이지, 실제 노트의 연대는 아니다.

금으로 장식된 빨간 가죽의 코덱스 아틀란티쿠스 장정 원본, 65×44cm 밀라노, 암브로시아나 도서관

16~17쪽
아르키메데스식의 나선 양수기(부분)
1480년경, 코덱스 아틀란티쿠스(f. 26v)

분산의 역사

1519년 레오나르도가 사망하자, 1517년에 안토니오 데 베아티스가 '엄청난 양의 책들'이라고 묘사한 노트 대부분은 프란체스코 멜치에게 유증되었다. 레오나르도의 충실한 제자였던 그는 이 유산을 앙부아즈에서 이탈리아의 바프리오 다다 별장으로 가져왔고 1570년 숨질 때까지 간직했다. 그의 아들 오라치오는 아버지의 이 소중한 유산에 별 관심이 없었기 때문에, 레오나르도 노트는 수난의 역사를 겪는다. 도난당하기도 하고 분실되기도 하면서 결국 오늘날에는 원본의 5분의 1 정도만이 남아 있다. 1585년, 멜치가의 '믿을 수 있는 사람'이란 별명을 가진 가바르디 다솔라가 13권의 노트를 빼돌렸다. 3년 후, 이번에는 성당의 참사원 암브로조 마첸타와 그의 아들 귀도가 일련의 노트를 탈취했다. 이중 7권이 오라치오 멜치에게 반환됐고 그는 이것을 다시 폼페오 레오니에게 팔아넘겼다. 폼페오 레오니는 레오나르도의 추종자로서 마드리드의 궁정 조각가였으므로, 노트는 1590년에 마드리드로 운송됐다. 레오니가 사망하자, 노트는 여기저기로 흩어졌다. 이중 '코덱스 아틀란티쿠스'는 갈레아초 아르코나티 백작이 구입하여 다시 이탈리아로 오게 되었고, 1637년에 백작은 밀라노 암브로시아나 도서관에 이를 기증했다. 나머지는 아룬델 백작이 습득하여 영국으로 가져갔다. 1795년에는 나폴레옹 보나파르트가 밀라노의 암브로시아나 도서관에 있던 레오나르도의 자필원고를 파리로 가져왔다. 19세기 중엽, 상황은 더욱 복잡해졌다. 프랑스 도서관 관리인 굴리엘모 리브리가 노트를 훔쳐 영국의 애슈버넘 공작에게 팔았다. 미국으로 옮겨진 '코덱스 해머'는 원래 멜치가 소유했던 작품이 아니고, 1537년에 조각가 굴리엘모 델라 포르타가 처음 소유한 것으로 알려져 있다. 그후 18세기에는 레스터 백작이 가져갔다가, 1980년 경매로 미국 석유업체 소유자 아먼드 해머가 구입했다. 그후 다시 1994년 미국의 거물 빌 게이츠가 경매로 구입했다.

레오나르도의 노트
내력-양도-보관 장소

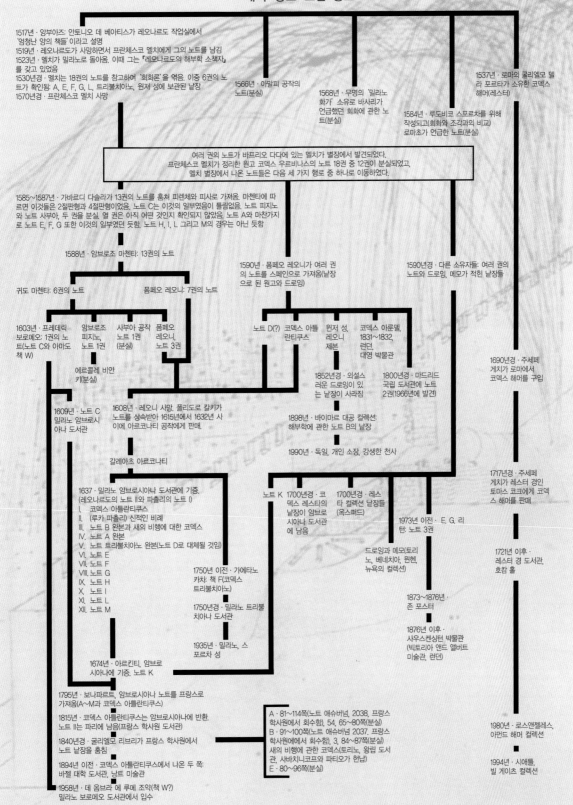

1517년 · 앙부아즈: 안토니오 데 베아티스가 레오나르도 작업실에서
'엄청난 양의 책들'이라고 설명
1519년 · 레오나르도가 사망하면서 프란체스코 멜치에게 그의 노트를 남김
1523년 · 멜치가 밀라노로 돌아옴. 이때 그는 「레오나르도의 해부학 소책자」
를 갖고 있었음
1530년경 · 멜치는 18권의 노트를 참고하여 '회화론'을 엮음. 이중 6권의 노
트가 확인됨: A, E, F, G, L, 트리불치아노, 윈저 성에 보관된 낱장
1570년경 · 프란체스코 멜치 사망

1566년 · 아말피 공작의
노트(분실)

1568년 · 무명의 '밀라노
화가' 소유로 바사리가
언급했던 회화에 관한 노
트(분실)

1537년 · 로마의 굴리엘모 델
라 포르타가 소유한 코덱스
해머(레스터)

1584년 · 루도비코 스포르차를 위해
작성되고(회화와 조각과의 비교)
로마초가 언급한 노트(분실)

여러 권의 노트가 바프리오 다다에 있는 멜치가 별장에서 발견되었다.
프란체스코 멜치가 정리한 원고 코덱스 우르비나스의 노트 18권 중 12권이 분실되었고,
멜치 별장에서 나온 노트들은 다음 세 가지 행로 중 하나로 이동하였다.

1585~1587년 · 가바르디 다솔라가 13권의 노트를 훔쳐 피렌체와 피사로 가져옴. 마젠타에 따
르면 이것은 2절판형과 4절판형이었음. 노트 C는 이것의 일부였음이 틀림없음. 노트 피지노
와 노트 사부아, 두 권을 분실. 열 권은 아직 어떤 것인지 확인되지 않았음. 노트 A와 마찬가지
로 노트 E, F, G 또한 이것의 일부였던 듯함. 노트 H, I, L 그리고 M의 경우는 아닌 듯함

1588년 · 암브로조 마첸타: 13권의 노트

1590년 · 폼페오 레오니가 여러 권
의 노트를 스페인으로 가져옴(낱장
으로 된 원고와 드로잉)

1590년경 · 다른 소유자들: 여러 권의
노트와 드로잉, 메모가 적힌 낱장들

귀도 마첸타: 6권의 노트

폼페오 레오니: 7권의 노트

1603년 · 프레데릭
보로메오: 1권의 노
트(노트 C와 아마도
책 W)

암브로조
피지노,
노트 1권

사부아 공작
노트 1권
(분실)

폼페오
레오니,
노트 3권

노트 D(?)

코덱스 아틀
란티쿠스

윈저 성,
레오니
제본

코덱스 아룬델,
1831~1832,
런던,
대영 박물관

1690년경 · 주세페
게치가 로마에서
코덱스 해머를 구입

에르콜레 비안
키(분실)

1852년경 · 외설스
러운 드로잉이 있
는 낱장이 사라짐

1800년경 · 마드리드
국립 도서관에 노트
2권(1966년에 발견)

1609년 · 노트 C
밀라노 암브로시
아나 도서관

1608년 · 레오니 사망. 폴리도로 칼키가
노트를 상속받아 1615년에서 1632년 사
이에 아르코나티 공작에게 판매.

1898년 · 바이마르 대공 컬렉션:
해부학에 관한 노트 B의 낱장

1717년경 · 주세페
게치가 레스터 경인
토마스 코크에게 코덱
스 해머를 판매

갈레아초 아르코나티

1990년 · 독일, 개인 소장, 강생한 천사

1637년 · 밀라노 암브로시아나 도서관에 기증.
(레오나르도의 노트 II와 파촐리의 노트 I)
I. 코덱스 아틀란티쿠스
II. (루카 파촐리) 신적인 비례
III. 노트 B 완본과 새의 비행에 대한 코덱스
IV. 노트 A 완본
V. 노트 트리불치아노 완본(노트 D로 대체될 것임)
VI. 노트 E
VII. 노트 F
VIII. 노트 G
IX. 노트 H
X. 노트 I
XI. 노트 L
XII. 노트 M

노트 K

1700년경 · 코
덱스 레스타의
낱장이 암브로
시아나 도서관
에 남음

1700년경 · 레스
타 컬렉션 낱장들
(옥스퍼드)

1973년 이전 · E. G. 리
턴: 노트 3권

1721년 이후 ·
레스터 경 도서관,
호캄 홀

드로잉과 메모(토리
노, 베네치아, 뮌헨,
뉴욕의 컬렉션)

1750년 이전 · 가에타노
카차: 책 F(코덱스
트리불치아노)

1873~1876년 ·
존 포스터

1750년경 · 밀라노 트리불
치아나 도서관

1876년 이후 ·
사우스켄싱턴 박물관
(빅토리아 앤드 앨버트
미술관, 런던)

1935년 · 밀라노, 스
포르차 성

1674년 · 아르킨티, 암브로
시아나에 기증. 노트 K

1795년 · 보나파르트, 암브로시아나 노트를 프랑스로
가져옴(A~M과 코덱스 아틀란티쿠스)

1815년 · 코덱스 아틀란티쿠스는 암브로시아나에 반환.
노트 II는 파리에 남음(프랑스 학사원 도서관)

A · 81~114쪽(노트 애슈버넘 2038, 프랑스
학사원에서 회수함), 54, 65~80쪽(분실)
B · 91~100쪽(노트 애슈버넘 2037, 프랑스
학사원에서 회수함), 3, 84~87쪽(분실)
새의 비행에 관한 코덱스(토리노, 왕립 도서
관, 사바치니코프와 파티오가 헌납)
E · 80~96쪽(분실)

1840년경 · 굴리엘모 리브리가 프랑스 학사원에서
노트 낱장을 훔침

1894년 이전 · 코덱스 아틀란티쿠스에서 나온 두 쪽:
바젤 대학 도서관, 낭트 미술관

1958년 · 데 옴브리 에 루에 조악(책 W?)
밀라노 보로메오 도서관에서 입수

1980년 · 로스앤젤레스,
아먼드 해머 컬렉션

1994년 · 시애틀,
빌 게이츠 컬렉션

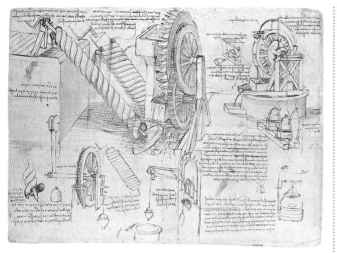

아르키메데스식의 나선 양수기, 1480년경
코덱스 아틀란티쿠스
(f. 26v)

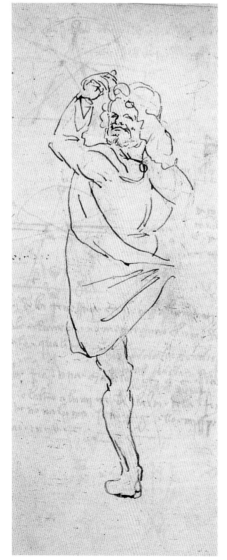

타월을 걸친 남자의 모습(술취한 남자?)
1487~1490년
코덱스 트리불치아노
(f. 28r)

21쪽
풀무를 이용한 펌프와 원근 척도기 앞에 있는 남자
1480년경, 코덱스
아틀란티쿠스 (f. 5r)

이탈리아

'코덱스 아틀란티쿠스': 밀라노, 암브로시아나 도서관, 401쪽, 65×44cm

모두 1119쪽, 12권의 구성으로 복원했다. 온갖 종류의 자료가 총망라된 이 모음집은 레오나르도 자신이 만든 것이 아니라 폼페오 레오니가 책으로 완성했다. 16세기, 조각가이며 수집가였던 그는 레오나르도의 습작 1750장과 메모를 커다란 종이에 붙여 책으로 엮었다. 그 종이의 크기가 지도책 크기와 유사하여 이런 이름이 붙여졌다. '코덱스 아틀란티쿠스'는 1478년부터 1518년까지 오랜 기간의 원고를 포함하며 다양한 주제를 담고 있다.

'코덱스 트리불치아노': 밀라노, 스포르차 성 도서관, 51쪽(원래는 62쪽), 약 20.5×14cm

갈레아초 아르코나티가 1637년 암브로시아나 도서관에 기증한 자료 중에 포함되어 있던 이 노트는 노트 D와 교환하는 조건으로 갈레아초에게 반환되었다가, 암브로시아나 도서관의 다른 노트들과 함께 프랑스로 넘어왔다. 그 행방이 알려지지 않다가, 새로운 소유자 가에타노 카차라는 사람이 1750년에 트리불치오 왕자에게 양도함으로써 다시 모습을 드러냈다. 1487~1490년에 만들어진 이 노트에는 라틴어 용법의 실례와 풍자화 그리고 종교 건축과 군사 건축 연구가 포함되어 있다.

'새의 비행에 관한 코덱스': 토리노, 왕립 도서관, 18쪽, 21×15cm

암브로시아나 도서관에서 프랑스 학사원으로 이동될 때 이 작은 노트는 노트 B 안에 '꿰매어져' 있었다. 굴리엘모 리브리가 이 중 5장을 떼내어 영국에 팔았다. 나머지는 19세기 말에 자코모 만초니 백작이 구매했다가 러시아의 왕자 테오도르 사바치니코프를 거쳐 사보이 가문으로 넘어갔다. 현재의 노트는 1505년에 발간된 작은 책자의 완전한 형태로, 하늘을 나는 기계의 연구와 새의 비행에 관한 관찰이 포함되어 있다.

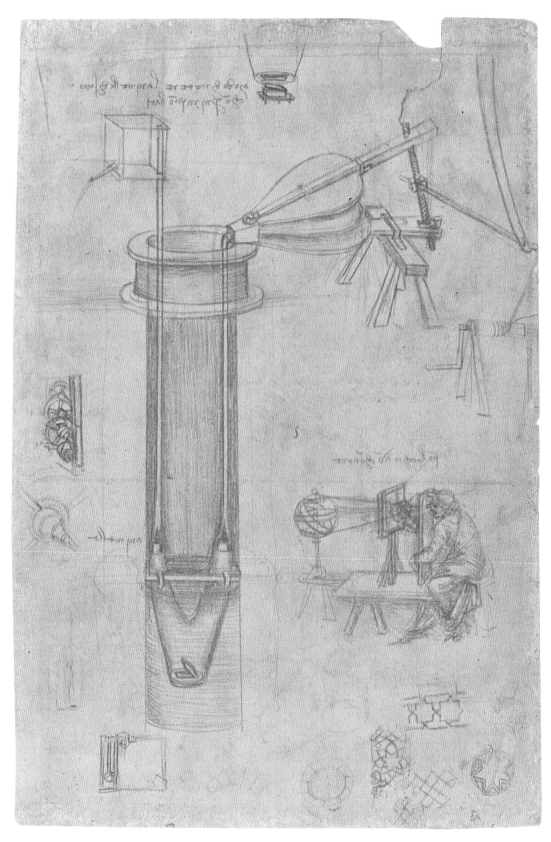

왼쪽에서 오른쪽으로
노트 K, 파리, 프랑스 학사원
노트 I, 파리, 프랑스 학사원

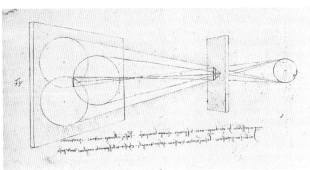

각진 통로를 통한 빛의 광선, 1490~1491년
노트 C (f. 10v), 파리, 프랑스 학사원

23쪽
과일과 야채, 건축 도면, 해독 불가능한 문자, 1487~1489년
노트 B (f. 2r), 파리, 프랑스 학사원

프랑스

'프랑스 노트' : 파리, 프랑스 학사원

1815년 이탈리아에서 복원된 '코덱스 아틀란티쿠스'를 제외하고, 밀라노 암브로시아나 도서관에서 보관했던 노트들은 프랑스 학사원에 소장되어 있다. 이 노트들은 모두 1795년 나폴레옹 보나파르트가 가져왔는데, 18세기 말에 이루어진 분류에 따라, 알파벳 A에서 M까지의 머리글자로 지칭된다. 크기가 작은 이 노트들은 레오나르도가 원고를 모아놓은 상태 그대로 보존되어 있는 만큼 흥미진진하다. 왼손잡이인 레오나르도는 오른쪽에서 왼쪽으로 글을 썼고, 노트의 맨 마지막 장에서부터 글을 쓰기 시작했다. 경우에 따라서는, 종이를 거꾸로 놓고 메모를 하기도 했는데, 작성 방법에 따라 이 원고들은 두 가지 범주로 분류할 수 있다. 하나는 아마도 레오나르도가 작업실에서 작성한 듯한, 주로 펜으로 쓴 반듯한 글씨의 원고들이고 다른 하나는 크기가 좀더 작은 수첩으로 대부분 빨간색 연필로 서둘러서 쓴 것이다. 이 두 번째 원고들은 불편한 자세로 특히 실외에서 쓴 것 같다.

노트 A: 63쪽(원래는 114쪽), 22×15cm

도난당한 많은 원고들 중, 일부는 전혀 찾을 길이 없다 보니 이 노트는 불완전한 상태로 남게 되었다. 19세기 중엽, 굴리엘로 리브리가 일련의 원고들을 훔쳐 애슈버넘 공작에게 팔기 위해 그 일부를 하나의 책으로 묶었다. 낱권으로 발견된 나머지 원고들은 '애슈버넘 2038'이라는 분류 기호가 매겨졌다. 1490년에서 1492년 사이에 쓰인 이 원고들은 회화와 신체에 관련된 내용을 주로 다루었다. 움직임에 대한 사고가 이 원고들에서 공통적으로 다룬 주요 주제인데, 특히 회화에 관해서는 상세하게 다루고 있다. 프란체스코 멜치는 그의 '회화론(Libro di pittura)'—17세기 중반 『회화론(Trattato della pittura)』으로 출판됨—에서, 이 원고의 회화 관련 내용을 상당 부분 인용했다.

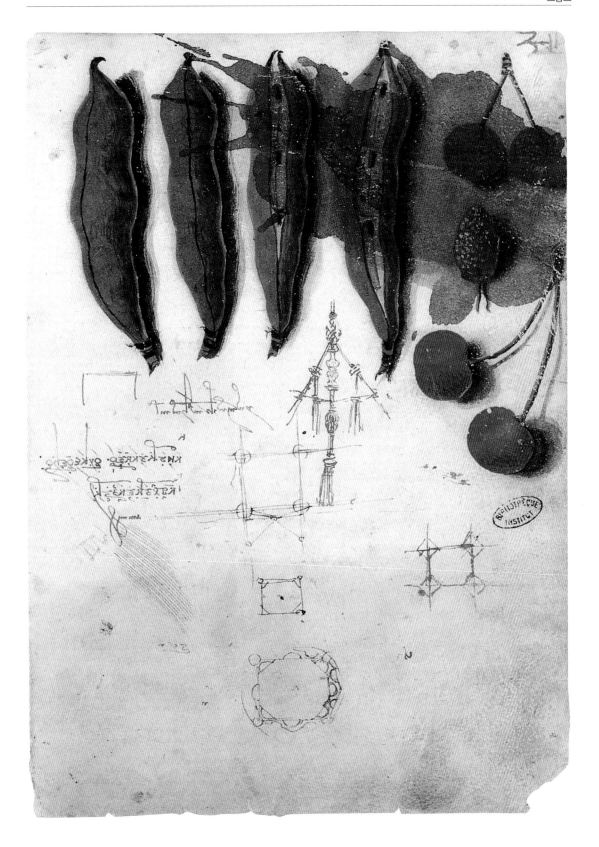

위
비행기 날개의 움직임으로 얻는 힘을
측정하는 연구(부분), 1487~1490년
노트 B (f. 88v)

아래
눈과 광선(부분), 1508~1509년
노트 D (f. 1v)

25쪽 위
중앙 집중식 교회 조감도와 군사 건축
설계도, 1487~1490년, 노트 B (ff. 18v와
19r)

25쪽 아래
오목거울을 만들기 위한 기계, 수학적
계산에 따른 절단력 연구, 1515년경
노트 G (ff. 83v와 84r)

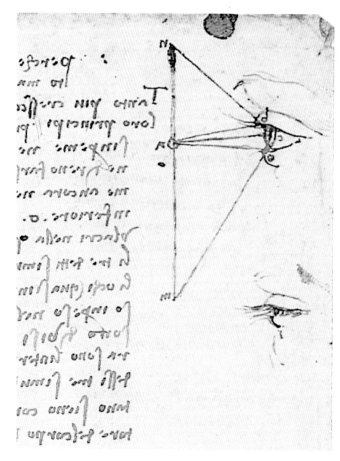

노트 B: 84쪽(원래는 100쪽), 약 23×16cm

이 노트는 노트 A와 마찬가지로 절취된 상태이
다. 굴리엘모 리브리가 이 노트의 여러 쪽을 훔쳐
애슈버넘 공작에게 팔기 위해 책으로 묶어놓았고
그 원고들이 다시 발견되어 '애슈버넘 2037'이란
분류기호를 받았다. 1487년에서 1490년 사이에
쓴 이 노트는 '코덱스 트리불치아노'와 함께 레오
나르도의 가장 오래된 자필 원고로서 주지하는 바
와 같이, 레오나르도는 아주 늦게서야 그의 생각
을 종이에 쓰기 시작했다. 글과 관련하여 젊은 시
절의 수줍음을 벗어난 때는 이미 35세가 되어서
였다. 이 노트에서는 무기와 전쟁 기계, 여러 가지
엔진, 중앙 집중식 교회의 설계도, 유명한 두 층의
'이상적 도시'와 비행하는 기계에 대한 미래 계획,
그와 다른 발명품들(헬리콥터와 잠수함의 예시)
의 구상도가 실려 있다.

노트 C: 32쪽, 31.5×22cm

이 원고들은 멜치가의 유산에서 가바르디 다솔라
가 훔쳐낸 것을, 마첸타 형제가 다시 구입한 것이
다. 따라서 이것은 레오니가 소장했던 것을 아르
코나티가 입수했다가 다시 암브로시아나 도서관
에 기증한 노트의 일부가 아니고, 귀도 마첸타가
프레데릭 보로메오 추기경에게 선사했던 것을 추
기경이 다시 1609년, 밀라노 도서관에 기증한 것
이다. 오래된 가죽 장정에는 다음과 같은 글이 씌
어 있다. "UIDI.MAZENTAE./PATRITII.MEDI-
OLANENSIS./LIBERALITATE/AN.M.D.C.III."
아마도 이 노트에는 오늘날에는 사라진 또 다른 노
트가 하나 끼어 있었던 것 같다. 1490년 4월 23일
에 쓰기 시작하여, 늦어도 1491년에는 끝마친 것
으로 추정되는 이 노트는 특히 형태와 표면에 비치
는 빛과 그림자의 효과에 대한 습작이 들어 있다.

노트 D: 10쪽, 22.5×16cm

1508년에서 1509년에 작성된 이 노트는 아르코
나티 공작이 돌려받은 '코덱스 트리불치아노' 대

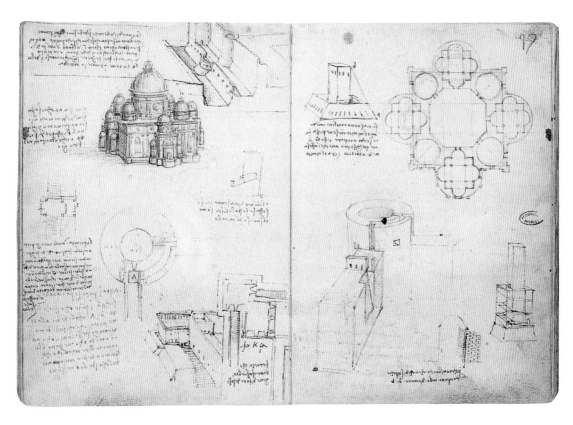

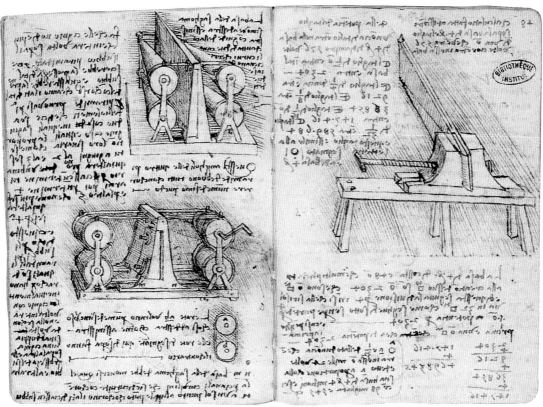

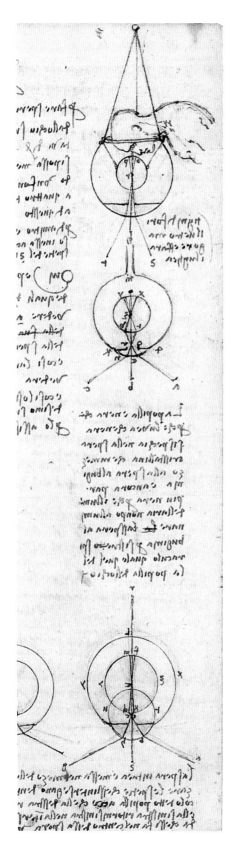

사람 눈의 수정체 모델 내부를 들여다보는 관찰자(부분)
1508~1509년, 노트 D
파리, 프랑스 학사원 (f. 3v)

27쪽 위
각도 조절이 가능한 두 종류의 컴퍼스와 상세히 묘사된 발사 무기
1493~1494년, 노트 H
파리, 프랑스 학사원
(ff. 108v와 109r)

27쪽 아래
장식 모티프 연구와 개 머리의 비율
1497~1498년, 노트 I
파리, 프랑스 학사원
(ff. 47v와 48r)

신 증여한 노트 가운데 들어 있는 것인 듯하다. 고대의 작가들의 이론을 총망라하면서, 레오나르도는 시체 해부에 대한 언급, 암실과 수정체 모델 구현에 관한 자신의 경험을 보여준다.

노트 E: 80쪽(원래는 96쪽), 14.5×10cm

굴리엘모 리브리가 훔친 이 노트는 절취되고 후에 분실되기도 했다. 시기적으로 늦게 작성된 이 노트(1513~1514)는 인간의 신체 작동 원리와 새의 비행을 주요 주제로 삼고 있다. 이 연구는 비행 기계의 구상에 영감을 주었고 우리는 여기서 기능의 양상이 발전하는 것을 볼 수 있다. 단순히 날개를 흔드는 데 사용되는 기계가 아니라, 기류를 활용하는 단계에까지 이른 비행 기계다.

노트 F: 96쪽, 14.5×10cm

1508년이라는 아주 짧은 기간에 작성된 이 노트는 거의 손상되지 않은 채 남아 있다. 물에 대한 연구가 주요 주제이다. 저자는 놀라운 솜씨의 그림으로 액체가 가지고 있는 여러 가지 성질을 재현하고 증명하고 있다. 빛과 광학 분야의 연구에 많은 부분을 할애하고 바닷물의 출현으로 지구의 기원을 가정하는 우주 생성론도 논하고 있다.

노트 G: 93쪽, 14.5×10cm (세 개의 원고가 원래는 분리되어 있었던 듯함)

이 노트는 레오나르도의 두 번째 밀라노 체류 기간(1510, 1511)과 로마 체류 기간(1515)에 만들어졌다. 광범위한 주제 중 식물학이 중점적으로 나타난다.

노트 H: 142쪽, 10.5×8cm

서로 다른 세 부분으로 되어 있는데, 아마도 레오니의 사망 후에 한 권으로 묶여진 듯하다. 주로 물연구가 중심이고, 라틴어 문법에 관한 메모가 있는데, 여기서 레오나르도가 40세 넘어서 배우기 시작한 라틴어에 흥미를 느끼고 있었음을 알 수

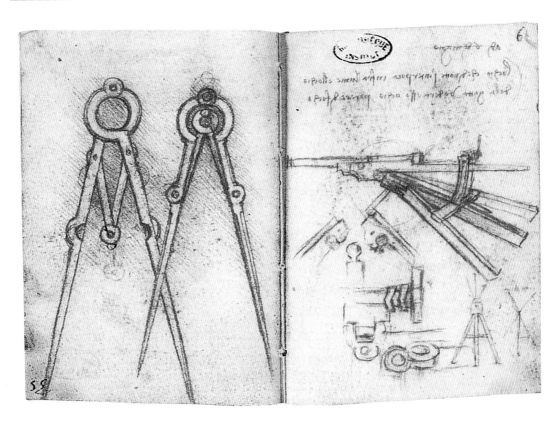

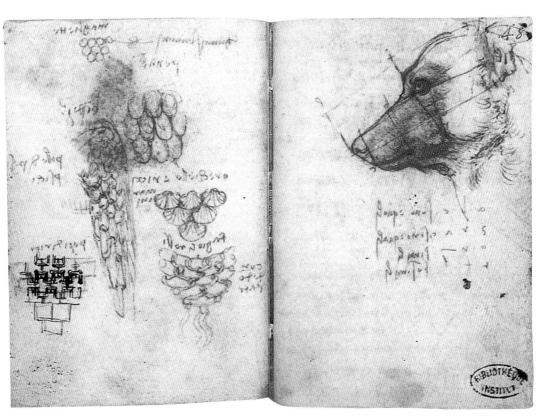

27

세계의 레오나르도 관련 기관

복잡한 인물 레오나르도 다 빈치 연구를 위한 여러 국제 연구 기관과 조직망은 몇 개의 전문 도서관을 중심으로 하여 시작되었다. 1898년, 빈치에 설립된 레오나르도 도서관과 1905년에 밀라노에 개관된 라콜타 빈차나(같은 이름의 연보를 발간함)가 그 시초이다. 로스앤젤레스에 있는 빈차나 엘머벨트 도서관은 설립자가 1961년에 캘리포니아 대학에 기증한 도서관이다. 그 유명한 노트에 자신의 이름을 붙인 아먼드 해머는 카를로 페드레티가 이끄는 두 곳, 레오나르도 연구 강좌와 레오나르도 연구 센터를 경제적으로 지원한다. 로스앤젤레스에서 카를로 페드레티 역시 자신의 이름을 내건 재단을 창립했는데, 그 유럽 본사가 빈치 근처의 람포레키오에 있는 카스텔 비토니의 별장에 있다. 이 외에도 레오나르도 다 빈치의 연구 기관과 레오나르도와 관련된 단체는 수도 없이 많다. 그중, 알레산드로 베초시가 관장하고 있는 빈치의 '이상적 미술관'이 기억해둘 만하다. 이곳에서는 준티 출판사의 도움과 피렌체의 레오나르도 다 빈치 재단의 협력하에 레오나르도의 노트 팩시밀리 판을 모두 발행하며 연보『아카데미아 레오나르디 빈치』도 출판한다.

브레샤에 있는 레오나르도 연구센터에서 발간한 회보 표지

로스앤젤레스에 있는 아먼드 해머 센터의 연보

29쪽
사람 머리 연구, 1490~1492년
노트 A, 파리, 프랑스 학사원
(f. 63r)

있다. 작성 연대는 1493년에서 1494년 사이이다.

노트 I: I¹은 48쪽, I²는 91쪽, 10×7.5cm
두 개의 노트가 연대기 순서와 반대로 연결되어 있다. 첫 번째 것은 1499년, 두 번째 것이 1497년에 작성되었다. 다루어진 다양한 주제에서 저자의 팔방미인 기질을 엿볼 수 있는데, 특히 산비토레에 있는 그의 포도밭 측량법은 감탄할 만하다.

노트 K: K¹은 48쪽, K²는 32쪽, K³는 48쪽, 9.6×6.5cm
레오니의 소유였던 이 노트를 암브로시아나 도서관에서 소장하게 된 것은, 아르코나티의 기증이 아니라, 1674년 오라초 아르킨티 백작의 양도를 통해서였다. 노트는 3권으로 구성되어 있다. 처음 두 권은 1503년에서 1505년에, 나머지 한 권은 1506년에서 1507년에 완성되었다. 여기서, 특히 처음 두 권의 노트에서 다루고 있는 주요 주제는 기하학으로, 원의 면적을 구하는 흥미로운 문제가 담겼다.

노트 L: 94쪽(원래는 96쪽), 10×7cm
이 노트에는 1497년과 1502년에서 1504년까지에 레오나르도가 관심을 기울인 다양한 주제들이 포함되어 있다. 특히 〈최후의 만찬〉 관련 기록이 가장 흥미롭다. 더불어 비행 기계의 다양한 그림과 새의 비행 그리고 체사레 보르자를 위한 군대 요새에 관해서도 많은 부분이 할애되어 있다. 그의 관심사 중, 페라와 콘스탄티노플을 연결하고자 한 거대한 다리 건설 계획은 그가 오스만투르크의 군주에게 보낸 편지에도 언급되어 있다.

노트 M: 96쪽, 약 10×7cm
1495년부터 작성된 이 노트에는 특히 1499년부터 1500년까지의 연구와 사고가 잘 나타나 있다. 이 시기에 레오나르도는 유클리드와 아리스토텔레스 같은 위대한 고대 사상가들을 연구하였는데, 많은 부분이 기하학과 물리학에 할애되어 있다.

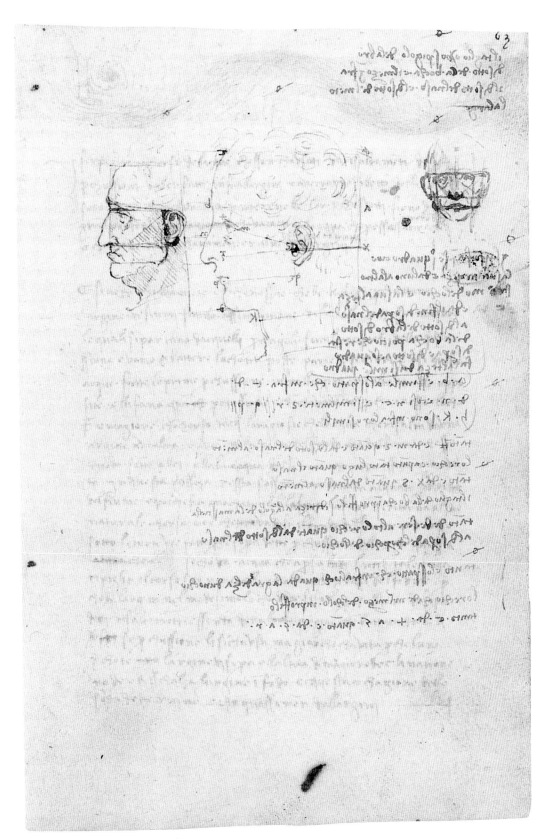

왼쪽
기하학 그림, 컴퍼스의 비례와 암나사, 1505년, 코덱스 포스터 I (f. 4r), 런던, 빅토리아 앤드 앨버트 미술관

아래
수력 펌프를 구동하는 톱니바퀴 장치, 1487~1490년경, 코덱스 포스터 I (f. 45v), 런던, 빅토리아 앤드 앨버트 미술관

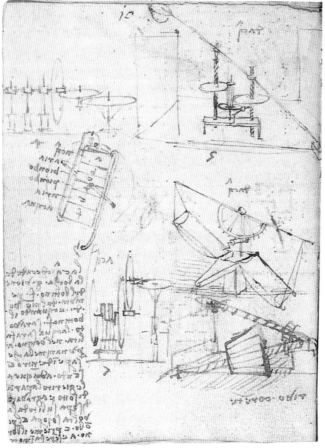

31쪽 위
피렌체에서 피사를 지나 바다로 흐르는 아르노 강이 표시된 토스카나 지도
1504년경, 마드리드 노트 II (ff. 22v와 23r)

31쪽 아래
자동으로 하중을 방출하는 벽시계의 태엽과 기계 장치, 연결 체인, 1495~1499년경
마드리드 노트 I (ff. 9v와 10r)

스페인

마드리드 노트: 마드리드, 국립 도서관

이 두 권의 노트는 1966년 마드리드 국립 도서관에서 우연히 발견되었다. 1830년 왕립 도서관에 소장되어, 1831년과 1833년 사이에 처음 등록되었는데, 목록 작업의 실수로 사람들의 기억 속에서 잊혀졌다. 돈 후안 에스피나의 소유였던 이 노트는 틀림없이 레오니에게서 온 것이다. 여러 상황으로 추정해볼 때, 이것은 아룬델 백작이 1630년대에 구입하려 했던 노트들이다. 빈센테 카르두코가 1633년 쓴 글에서, 에스피나가 스페인의 왕에게 이 노트들을 선사하려 한다고 암시했다(아마 그의 사망 직전에 이루어진 듯하다).

마드리드 I, 8937: 184쪽(레오나르도 시대에 이미 8쪽이 분실된 듯함), 21×15cm

1490년에서 1499년 사이 그리고 1508년에 작성되었다. 첫 번째 부분은 벽시계와 같은 다양한 기계 장치 그림을 포함하고 있고, 두 번째 부분은 이론적 기계 연구에 할애되어 있다.

마드리드 II, 8936: 157쪽, 21×15cm

이 책은 내용과 연대에 있어 완전히 다른 두 권의 노트로 구성되어 있다. 첫 번째 권은 1503년에서 1505년, 두 번째 권(ff.141~157)은 1491년에서 1493년 즉, 밀라노 거주 시기에 작성되었다. 이 노트에는 레오나르도 작품이 갖는 몇 가지 특징들을 알게 해주는 중요한 요소들이 소개되어 있다. 그림 중에는, 피렌체와 피사가 전쟁을 하던 시기에 구상된 아르노 강의 흐름을 바꾸는 계획이 들어 있고, 역시 같은 시기의 기록에 〈앙기아리 전투〉에 대한 소중한 정보가 있다. 원근법과 광학에 관한 관찰은 멜치의 '회화론'에서 인용되기도 한다. 노트의 마지막 부분에서는 스포르차 기념물의 주조를 다루고 있다.

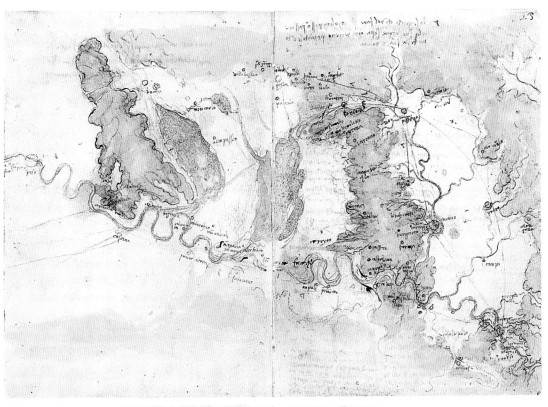

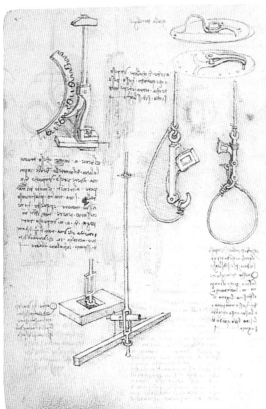

위
〈최후의 만찬〉을 위한 주석, 1495년경
수수께끼같이 알아보기 힘든 글씨와
부리에 벽시계의 추를 물고 있는 매
코덱스 포스터 II (f. 63r)

아래
가장행렬을 위한 모자와 리본 그외 다른
옷가지 드로잉, 1494년경, 코덱스 포스터
III (ff. 8v와 9r)

영국

윈저 성 모음집: 234쪽, 윈저 성, 왕립 도서관

성격이 서로 다른 원고들이 합쳐진 이 노트는 레오나르도가 만든 것이 아니라, '코덱스 아틀란티쿠스'처럼, 폼페오 레오니가 완성하였다. 원래의 책 표지에 써 있는 다음 글이 이 주장을 뒷받침한다. "DISEGNI.DI.LEONARDO./DA.VINCI.RE-STAU./RATI./DA.POMPEO.LEONI." 1630년에 이 노트는 아룬델 백작, 토마스 하워드 소유였다. 그는 스페인에서 레오니의 상속자로부터 이를 구매했다. 그런데 그후 언제, 어떻게 영국 왕실에서 소장하게 되었는지는 알 수 없다. 단지 아룬델 백작이 1645년 시민전쟁 동안, 암스테르담에 머물기 위해 영국을 떠났고, 그때 그가 모은 그림들을 모두 가져간 것만이 알려졌다. 그러나 이 노트가 그 후에 영국으로 오게 된 것인지 아니면 이미 영국에 있었는지는 확실하지 않다. 만약 첫 번째 가정이 맞다면, 이 노트는 궁정 화가 피터 렐리가 가지고 있다가 찰스 2세에게 팔았거나 기증한 것 같다. 어찌 되었든, 1690년에 이 노트는 영국 왕실 소장품의 일부였다. 왜냐하면 같은 해, 수집가이며 기욤 3세의 서기관 콘스탄틴 휘겐스에게서 이 노트가 발견되었기 때문이다. 이 모음집에는 1478년과 1518년 사이에 그린 600여 점의 드로잉이 담겨 있다. 19세기 말부터 오랫동안 작업한 결과, 서로 분리되어 있던 레오나르도의 드로잉이 오늘날에는 해부학, 경치, 말과 동물들, 인물, 옆얼굴, 캐리커처, 여러 가지 지도 등 주제별로 모여 보호용지 사이사이에 하나씩 배열되었다.

코덱스 아룬델: 런던, 대영 박물관, 283쪽, 21×15cm (대부분의 경우)

이 모음집 또한 레오나르도가 완성한 것은 아니다. 그러나 '코덱스 아틀란티쿠스'와 윈저 성 모음집처럼, 낱장의 원고와 메모 쪽지를 모아 편집한 것이 아니라 비록 날짜가 다른 독립된 낱장이 몇 쪽 삽입되어 있지만, 원래의 구조를 어느 정도 그

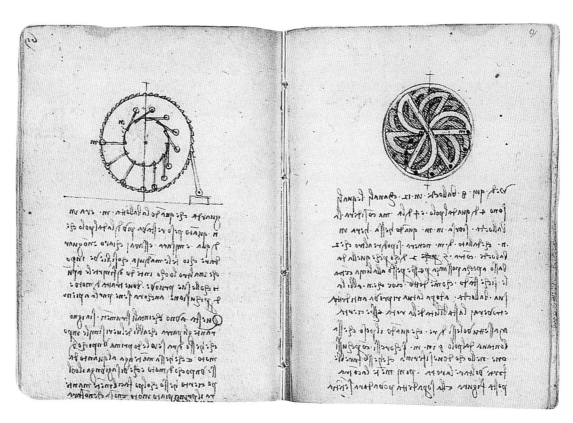

연속 운동 문제에 관한 연구, 1495년경
코덱스 포스터 II (ff. 90v와 91r)

위
코덱스 포스터 III의 양피지 장정
1493년경, 9×6cm

오른쪽
아이와 함께 앉아 있는 여인의 모습
1497년경, 코덱스 포스터 II (f. 37r)

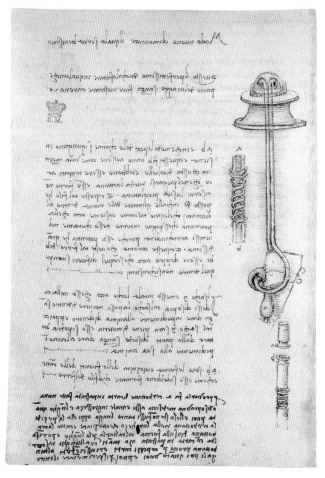

위
잠수부를 위한 호흡관이 달린 부표 연구
1508년, 코덱스 아룬델 (f. 24v)

아래
심장 표면 혈관, 1513년경, 윈저 성 모음집
(f. 166v)

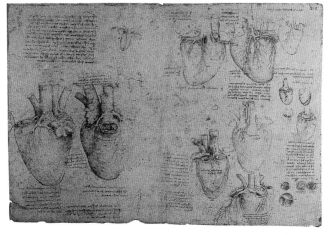

35쪽
몸통과 엉덩이 근육 연구(부분), 1510년
윈저 성 모음집, 해부학 (f. 148v)

대로 간직하고 있는 하나의 책자이다. 이 노트는 폼페오 레오니의 소장품은 아니었고 아룬델 백작, 토마스 하워드가 1630년대에 스페인에서 구매한 것이 거의 확실하다. 어찌 되었든지 간에, 1642년에는 백작의 서재에 소장되었고 그가 사망한 후, 상속인이 물려받았다가 1646년, 이탈리아에서 발견되었다. 끊임없이 레오나르도의 작품을 찾아다녔던 대수집가 아룬델 경은 자주 이탈리아에 거주하면서 아르코나티 백작의 '코덱스 아틀란티쿠스'를 구매하려고 애썼지만 허사였다. 1666년, '코덱스 아룬델'의 새로운 소유자들이 런던에 있는 영국 학술원에 이 노트를 기증하였고, 마침내 1831년에서 1832년 사이에 대영 박물관에 소장되었다. 연대기적 관점에서, 이 노트의 제작은 1478년부터 1518년이라는 아주 오랜 기간 동안 이루어졌다. 주요 주제가 수학이기는 하지만 물리학에서 광학 그리고 건축에 이르기까지 다양한 영역을 다루고 있다. 사망하기 3년 전부터 레오나르도가 생각했던 로모랑탱 운하 기획이 바로 이 노트의 끝부분에 나온다. 냉정하고 담담한 어투로 아버지의 죽음을 언급한 메모도 눈에 띈다. "1504년 7월 9일 수요일 7시에, 세르 피에로 다 빈치, 포데스타 궁의 공증인인 나의 아버지가 사망하다. 그는 80세이며 10명의 아들과 2명의 딸을 남겼다." 이 노트에 나타난 그의 관심사에는, 물속에서도 숨을 쉴 수 있게 해주는 '잠수부 마스크'에 대한, 시대를 앞선 구상도 있다.

코덱스 포스터: 런던, 빅토리아 앤드 앨버트 미술관
크기가 작은 세 권의 노트로 구성된 이 책자는 그 내용이나 쓴 시기가 세 권 모두 각각 다르다. 리턴 공작이 폼페오 레오니로부터 구입한 것으로 보이며, 그 후에 존 포스터가 소장했다. 1876년, 포스터가 사망하면서 빅토리아 앤드 앨버트 미술관에 기증했다.

포스터 I: FI¹ 40쪽, FI² 14쪽, 약 14.5×10cm

이 모음집은 1505년, 그리고 1487년에서 1490년에 쓴 두 개의 원고로 구성된다. FI¹은 레오나르도 작품에서는 보기 드문 짜임새 있는 구조로 이루어져 있다. 루카 파촐리와의 우정으로 기하학에 기울여진 레오나르도의 관심이 이 모음집의 주요 주제다. 입체 기하학, 즉 '구성물질의 축소나 증가 없이 본체를 다른 것으로 [⋯] 변화하기'가 그중 한 예다. FI²는 처음 밀라노 체류 시의 연구, 특히 수력 공학과 관련된 계획을 포함한다. 물을 끌어올리는 데 쓰이는 '아르키메데스식의 나선 양수기' 그림이 다른 수력 기계들과 같이 들어 있다.

포스터 II: FII¹ 63쪽, FII² 95쪽, 9.5×7cm

포스터 I과 마찬가지로, 이 모음집 또한 17세기에, 연대순과 반대로 두 원고가 연결되었다. 산비토레 포도밭, 브라만테가 산타마리아델레그라치에 성당에서 행한 작업을 반영하는 건축 연구, 그리고 〈최후의 만찬〉에 대한 언급 등을 미루어 짐작하건대, FII¹이 제작된 시기는 1497년경인 것 같다. 여러 드로잉 가운데, 식물의 얽힌 무늬와 매듭이 특히 주목의 대상이다. FII²는 1495년에 작성되었다. 이 노트는 레오나르도가 가지고 있는 물리학에 대한 열정을 확실히 증명한다. 레오나르도가 기록한 일련의 연구는, 비록 오늘날 분실되었지만, 이론적 논문을 작성하기 위함이었다. 레오나르도의 어머니인 듯한 '카테리나의 장례' 내용에 관한 메모도 포함되어 있다.

포스터 III: 94쪽, 9×6cm

이 노트는 일종의 연습장이다. 주로 붉은색 연필로 그린 크로키와 메모가 무질서하게 종이를 꽉 메우고 있다. 이 자료들은 레오나르도가 루도비코 일 모로 궁에 있던 시절의 활동을 잘 보여주는 것으로, 1493년에서 1496년 사이에 만들어진 듯하다. 우화, 요리법, 격언, 그리고 가면과 모자의 드로잉 외에도, 밀라노 도시 조성 건축 연구와 스포르차의 기념물 구상을 빼놓을 수 없다.

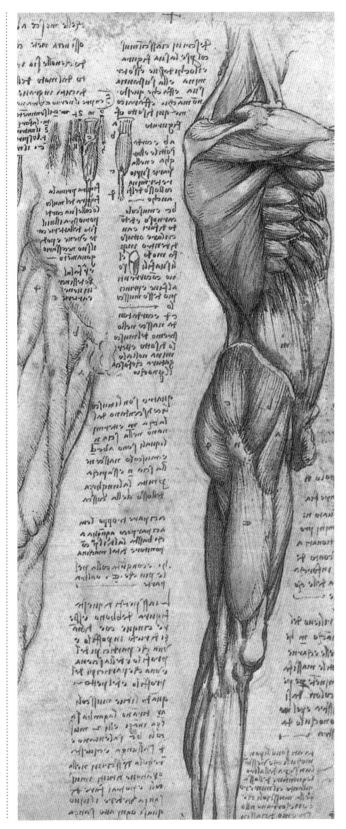

35

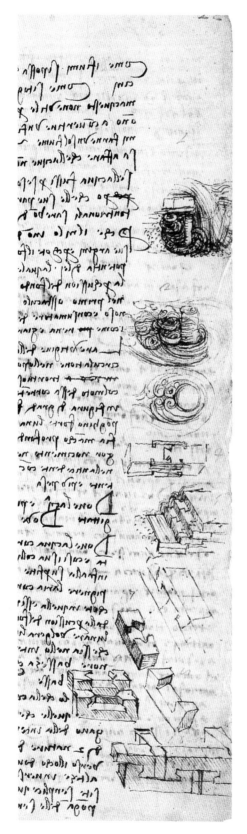

37쪽 위
달에 대한 주석: 태양, 지구, 달의 빛에 관한 드로잉과 메모
1506~1508년, 코덱스 해머

37쪽 아래
초생달의 '지구 반사광' 설명이 있는 천문학 연구 — 갈릴레이보다 100년 앞섬, 1508년경 코덱스 해머

왼쪽
물 연구와 폭포의 유속을 늦추기 위한 제방 드로잉(부분)
1506~1508년경
코덱스 해머 (f. 221r)

오른쪽
시소의 균형과 힘 연구(부분)
1506~1508년경
코덱스 해머 (f. 2r)

미국

코덱스 해머: 시애틀, 빌 게이츠 컬렉션, 18매, 혹은 앞뒷면으로 해서 36쪽, 29×22cm

레오나르도는 이 노트를 아주 조금씩 작업했다. 앞 장에 계속 메모를 첨가하면서 한 장 한 장 채워나갔다. 아마도 여러 쪽의 원고를 모아 훌륭한 책 한 권을 만들려는 의도였던 것 같다. 현재는 원고의 제본이 풀려서 처음 메모할 때처럼 낱장으로 떨어져 있다. 노트는 바로 전 소유자의 이름을 붙이는 것이 관례다. 미국인 아먼드 해머는 1980년 경매를 통해 이 노트를 구매했고, 당시 노트의 이름은 그전 소유자의 이름을 빌린 '코덱스 레스터'였다. 토마스 코크, 레스터 백작은 이 노트를 화가 주세페 게치로부터 1717년에 구매했다. 이 노트의 첫 번째 소유자는 밀라노의 조각가 굴리엘모 델라 포르타였고 그는 1537년 이것을 소장하게 되었다. 그러나 그는 훨씬 이전부터 이것을 갖고 있었다고 여겨지는데, 왜냐하면 이 노트는 프란체스코 멜치의 유산에 속하지 않았기 때문이다. 이 노트의 마지막 소유자는 다름 아닌, 컴퓨터의 제왕, 미국인 빌 게이츠인데, 그는 '코덱스 해머'를 1994년에 경매로 구입했다. 레오나르도는 이 노트를 1506년부터 1508년까지 작성했고 1510년까지 계속 채워나갔다. 물이 이 노트의 주요 주제로서, 물의 흐름과 소용돌이의 연구와 드로잉이 매우 훌륭하다. 천문학, 특히 태양과 달, 지구의 채광에 대한 관심도 엿볼 수 있다.

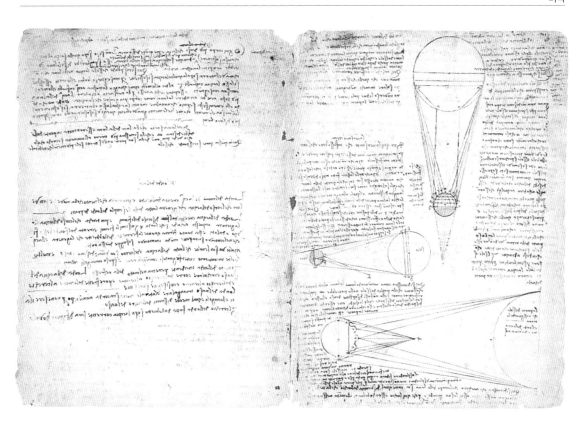

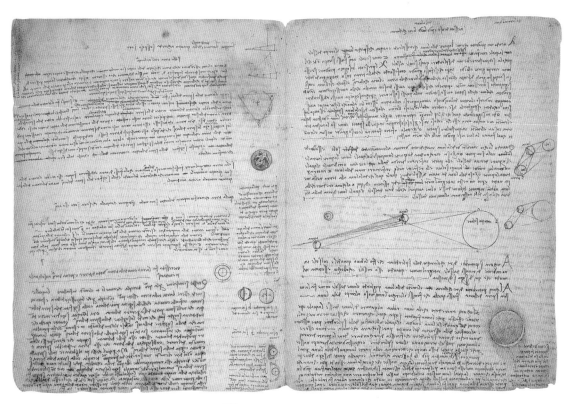

37

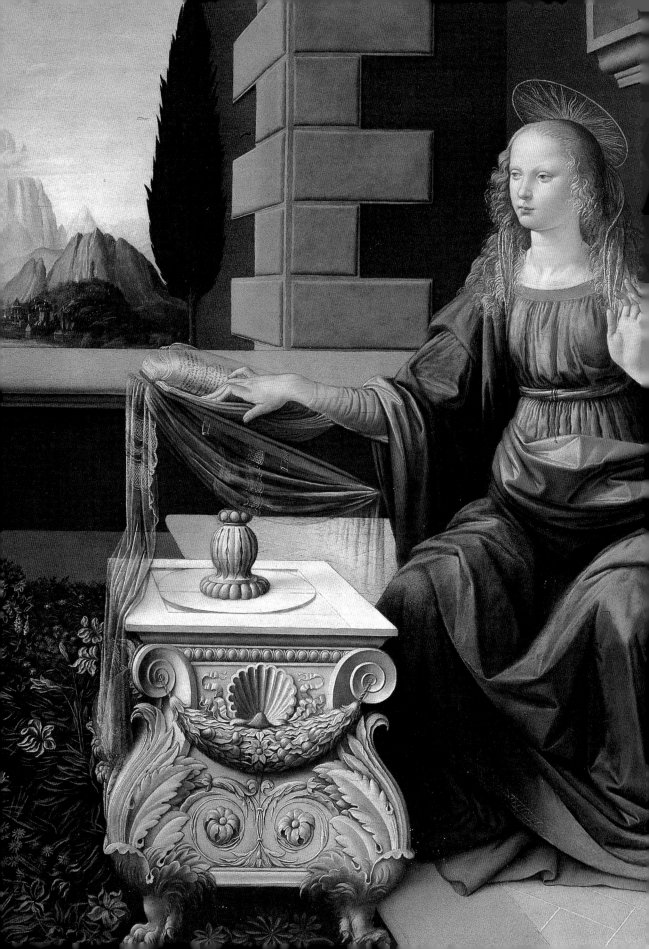

수련과
천재성의 인정

1468
1499

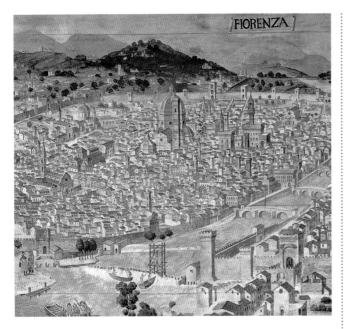

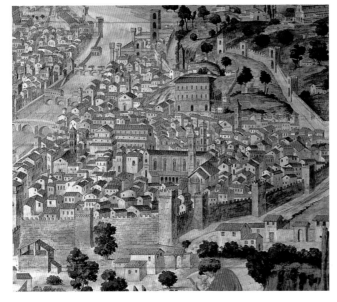

위와 아래
'축척 지도'라 불리는 피렌체 지도(두 부분), 1472년경, 피렌체 코메라 박물관

38~39쪽
수태고지(부분), 1475~1480년
피렌체, 우피치 미술관

41쪽 위
피에트로 델 마사이오 피오렌티노, **주요 기념물이 표시된 피렌체 지도**, 1469년
로마, 교황청 도서관

41쪽 아래
'축척 지도'라 불리는 피렌체 지도(부분),
1472년경, 피렌체, 피렌체 코메라 박물관

재능 넘치는 도제

1468년, 16세의 레오나르도는 가족들과 함께 피렌체에 도착했다. 아버지 피에로 다 빈치는 권력가인 메디치 집안의 공증인으로 일하게 되었다. 아버지의 직책은 아들의 장래에 분명 도움이 되었다. 피렌체에 도착한 후 1년 후인 1469년, 피렌체의 권력은 메디치가의 가장 유명한 사람, 로렌초 일 마니피코에게 넘어갔다.

레오나르도가 아버지와 젊은 새엄마와 함께 살게 된 첫 번째 집은 팔라초 델라 시뇨리아에서 그리 멀지 않은 곤디 거리에 있었다. 피에로 다 빈치는 1469년에 이곳에 자리 잡았고 그의 집은 상인조합 소속이었다. 1490년, 곤디 가문은 이 자리에 새로운 궁을 짓게 했고, 줄리아노 다 상갈로에게 이 건축 계획을 맡겼다.

1469년, 피에트로 델 마사이오가 그린 지도는, 1472년경 완성된 '축척 지도'와 마찬가지로, 레오나르도가 처음 거주했던 시절의 피렌체 모습을 상세하게 보여주고 있다. 15세기 후반, 토스카나의 중심지 피렌체는 활발하고 인구도 많은 개화한 도시로 이미 웅장한 외관의 공공건물들이 줄지어 있었다. 팔라초 델라시뇨리아, 팔라초 델바르젤로, 그리고 산로렌초, 산타크로체, 산타마리아노벨라, 산타마리아델카르미네, 산토스미리토 등의 교회들, 그리고 얼마 전부터 브루넬레스키의 유명한 둥근 지붕이 솟아나 있는 산타마리아델피오레 성당 등이 당시의 대표적 건물들이다. 또한 명문 가족들은 차례로 자신들의 우아한 저택을 지었는데, 라르가 거리(오늘날의 카부르 거리)에 있는 메디치가의 성이 그 좋은 예로 이 성은 코시모 데 메디치가 미켈로초에게 1444년에 주문했다. 또 루첼라이 가문을 위해 레온 바티스타 알베르티가 설계한 저택, 또 권력가 루카 피티를 위해 당시 건축 중이던 궁전도 유명했다.

1468년, 페데리코 다 몬테펠트로를 모시고 밀라노 여행을 했던 라파엘로의 아버지, 조반니 산티는 「운을 맞춘 연대기」에서, 레오나르도가 당시

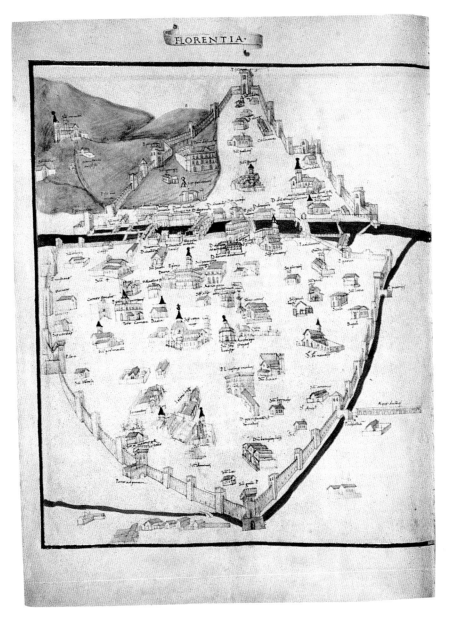

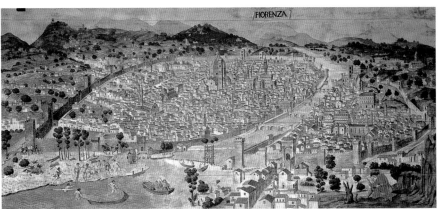

15세기 피렌체 예술가의 작업장

베로키오의 작업장은 15세기 피렌체 공방의 전형이다. 르네상스의 작업장은 도제 교육의 장소이면서 동시에 상업적 기업이기도 하다. 장인의 지도 아래, 몇몇 도제들은 거대한 프레스코 벽화나 조각 군상 같은 대규모 작품 제작에 지속적으로 참여한다.

교육의 초심자들은 보통 매우 젊어서, 열두 살쯤 입문한다. 교육의 처음 1년 동안 이들은 기본적인 기술의 기초를 배운다. 초기에는 드로잉에만 전념하여 은필(銀筆)이나 펜으로 흰 종이에 그리거나 템페라로 색을 입힌다. 교육은 이론적 개념의 습득보다는, 도제들이 가능한 빨리 장인 곁에서 일할 수 있도록 하는 실용적 지식의 전수에 더 목적을 둔다. 작업장의 활동은 공평한 다양성이 특징으로, 데생에서 회화, 판화에서 조각, 그리고 금은 세공에 이르기까지 모든 과목을 다룬다.

1470년경, 아마도 오늘날 마치 거리인 아뇰로 거리 모퉁이에 있던 베로키오 작업장에서 레오나르도는 보티첼리, 페루지노, 로렌초 디 크레디나 기를란다요같이, 차례로 유명해지는 예술가와 함께 배운다. 기를란다요는 형제 다비데와 함께 자신의 작업장을 개설한다. 1488년, 이 명망 높은 작업장에 젊은 미켈란젤로가 들어온다.

우르비노의 교역지 중 하나인 피렌체를 대표하는 젊은 희망 가운데 하나라고 찬양했다. "같은 나이, 같은 열정의 두 젊은이, 신의 경지에 이른 화가, 레오나르도 다 빈치와 페루자 피에르 델라 피에베[페루지노]."라고 단언하며 레오나르도의 조숙한 재능과 화가 자질을 인정하였다. 오늘날에도 자세한 내력은 여전히 비밀에 싸여 있지만, 그가 가진 예술에 대한 이러한 열정이 바로 베로키오 작업장에 입문하게 한 진정한 이유였을 것이다. 당시 베로키오는 15세기 피렌체에서 가장 유명한 화가 중 한 사람으로, 메디치가로부터 가장 위대한 사람으로 평가받았다.

일반적으로, 레오나르도가 베로키오 작업장에 입문한 것은 1469년으로 알려져 있다. 조르조 바사리는 『미술가 열전』에서, 레오나르도의 아버지가 이 일을 도모한 것으로 믿게 하는 다음과 같은 일화를 기록해 놓았다. "세르 피에로[…]가 하루는 레오나르도의 그림 몇 점을 가져다 자신의 절친한 친구 안드레아 베로키오에게 보여주면서, 레오나르도가 그림에 종사하는 것이 어떻겠냐고 그에게 간곡히 물어보았다. 안드레아는 레오나르도의 초기 습작에서 놀라운 재능을 엿보고는, 피에로로 하여금 아들에게 그림 공부를 시키라고 권했다. 결국, 피에로는 레오나르도를 안드레아 작업장에 들여보내기로 결심했다. 레오나르도는 이 결정에 기쁘게 동의했지만, 화가 훈련만이 아니라 그림과 관련된 모든 활동에 노력을 기울였다. 혈기왕성한 청년으로서 남들보다 뛰어난 명석함과 수학적 재능의 소유자였던 그는, 스승의 손을 거친 미소 짓는 여인의 얼굴이나 어린아이 얼굴의 조소 활동에만 만족할 수가 없었다. 결국 조각과 더불어 평면도와 입면도 등 수많은 건축 그림을 그렸다. 게다가 여전히 젊은 나이였음에도 피사와 피렌체 사이의 아르노 강에 운하를 만들 것을 제안한 첫 번째 인물이기도 하고 풍차와 무두질 기계, 물로 움직이는 기계의 계획안도 제시했다. 그러나 그의 소명은 그림이었기에 자연을 심도 있

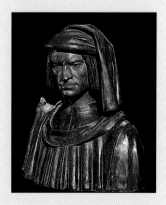

베로키오 작업실, **로렌초 일 마니피코의 흉상**, 1492년경, 워싱턴, 국립 미술관

손 습작, 1475~1480년
윈저 성, 왕립 도서관

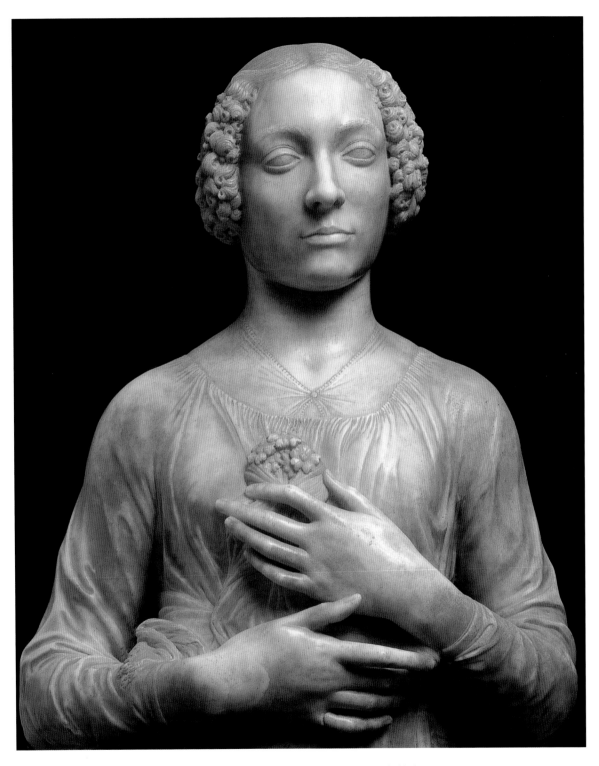

베로키오, **꽃을 든 여인**, 1475년경, 피렌체, 바르젤로 국립 미술관

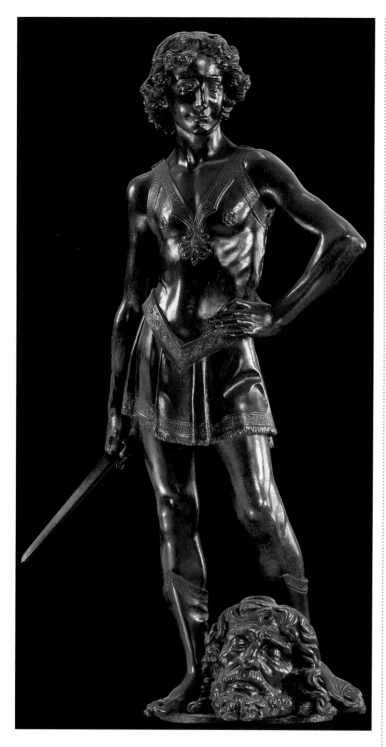

베로키오, 다윗, 1465년경, 피렌체, 바르젤로 국립 미술관

게 연구했고 점토로 된 모델을 만든 뒤, 물을 적시고 흙을 바른 천을 그 위에 덮고 나서 얇은 캔버스나 가공한 마 위에 인내심을 가지고 그림을 그렸다. 이와 같은 방법으로 레오나르도는 붓끝의 흰색과 검은색으로 경탄할 만한 효과를 만들어냈다."

이 대목에서, 바사리는 베로키오 작업장에 입문함으로써 레오나르도가 체험하게 되는 방대한 경험과 함께 작업장의 여러 일에 처음 손을 대면서도 최고로 표현할 줄 알았던 이 천재 소년의 놀랄 만한 재주를 강조한다.

1476년, 레오나르도는 여전히 베로키오 작업장에서 일하고 있었다. 1472년에 그는 개인적 주문도 허락되는 피렌체 화가들의 길드인 산루카 조합에 가입했지만, 1473년에 직접 작품 제작일을 기입한 첫 작품을 남긴다. 그것은 풍경의 드로잉으로 현재 우피치 미술관에 있고, 다음과 같은 기록이 있다. '1473년 8월 5일, 산타 마리아 델레 네베의 날에' 21세의 청년 화가는 빈치 근처에 있는 몬탈바노 언덕에서 내려다 본 아르노 계곡의 풍경을 그렸다.

베로키오 작업장에서, 레오나르도는 스승에게 주문이 들어오고 직접 돈이 지불된 작품을 합작하기도 했던 것 같다. 베로키오의 실력이 특히 뛰어났던 조각 분야와 그림 작업(러스킨의 성모, 디트로이트의 경배, 카마돌리의 성모)에서도 스승을 도와 일했고, 〈꽃다발을 든 성모〉라든가 〈다윗〉 등(두 작품 모두 바르젤로 미술관 소장), 유명한 조각 작품을 만드는 데도 참여했다. 〈다윗〉상의 모델이 청년 레오나르도라고 말하는 사람들도 있다.

바사리의 증언을 믿어도 좋다면, 산살비 수도원의 피렌체 예배당을 장식하기 위해 1473년에서 1478년 사이에 그려진 〈그리스도의 세례〉(우피치 미술관 소장) 중, 천사의 얼굴은 레오나르도가 완성한 것이다. 이 전기 작가는, 젊은 문하생의 우월함을 인정할 수밖에 없었던 베로키오가 작품의 끝마무리를 포기했다고 전하고 있다. "베로키오는,

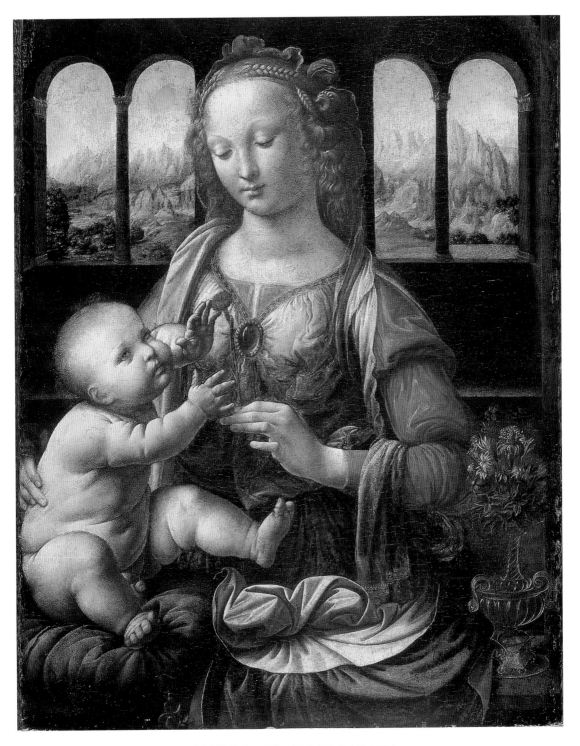

카네이션을 든 성모, 1478~1481년, 뮌헨, 알테 피나코테크

피렌체의 영주, 로렌초 일 마니피코

1469년, 로렌초 데 메디치가 피렌체의 영주가 된다. 그는 정치와 외교 능력뿐만 아니라 예술을 지원하는 탁월한 활동을 통해 위대한 로렌초(로렌초 일 마니피코)라는 호칭을 얻는다. 역사는 그를 15세기 피렌체의 상징, 더 나아가 이탈리아 르네상스의 핵심 인물로 만든다. 피에로 데 메디치와 루크레치아 토르나부오니 사이에서 1497년 태어난 로렌초는 메디치 왕조의 시조 코시모의 손자이다. 아버지의 이른 사망으로 스무 살이라는 젊은 나이에 권력을 쥔 그는, 1478년 파치 가문의 음모로 동생 줄리아노가 희생되는 등 정치적 위기를 겪는다.

그렇지만 시간이 흐르면서 로렌초는 메디치가의 권위를 굳건히 하는 데 성공한다. 그의 재위 기간은 평화와 번영의 시기였다. 비록 이탈리아는 많은 작은 도시국가로 쪼개져 있었지만, 이 피렌체의 왕자는 외교적 수완으로 힘의 균형을 유지하여 전쟁을 피하는 데 성공한다. 또한 도시국가들의 협력은 그가 살아 있는 동안 이탈리아를 외국의 침략으로부터 막도록 한다.

당시 피렌체는 최고의 전성기를 구가한다. 피렌체는 이탈리아 르네상스의 요람이자 새로운 문명의 중심이 된다. 시인이자 학자인 로렌초 일 마니피코는 예술작품의 수집가이기도 하다. 그는 유명한 산마르코 정원에다 고대의 조각상을 모아놓고 레오나르도 다 빈치, 미켈란젤로를 그곳으로 초대한다. 예술 지원가로서 그는 루이지 풀치, 폴리치아노, 마르실리노 피치노, 크리스토포로 란디노, 피코 델라 미란돌라 등의 시인과 철학자들을 정원으로 끌어들인다. 그리고 당대의 가장 위대한 예술가들인 보티첼리, 폴라이올로, 베로키오, 기를란다요, 레오나르도 다 빈치, 젊은 미켈란젤로를 그의 주위에서 일하게 한다.

로렌초의 초상
1483~1485년, 코덱스 아틀란티쿠스 (f. 902 II r). 윈저 성, 왕립 도서관 (12442r)

어린 나이에도 레오나르도가 자신보다 더 많은 것을 알고 있다는 사실을 발견하고는 자존심이 크게 상해서 앞으로 다시는 붓을 잡지 않겠다고 다짐했다." 마침내 1478년, 레오나르도가 베네치아에 바르톨로메오 콜레오니 장군 기마상을 작업하고 있을 때, 베로키오는 레오나르도와 로렌초 디 크레디에게, 피스토이아 성당에 걸릴 커다란 제단화 〈피아차의 성모〉를 완성하도록 부탁했고 〈수태고지〉(현재 루브르에 소장)를 나타내는 제단 아랫부분 작업을 레오나르도가 맡은 것으로 보인다.

이 당시 레오나르도가 그린 그림 중에는 처음부터 끝까지 혼자서 완성해낸 그림은 많지 않다. 이 천재 예술가의 초기 작품 중에는, 구성 면에서 베로키오의 영향을 확실히 드러내는 작품들이 있다. 〈카네이션을 든 성모〉, 〈브누아의 성모〉 그리고 분실된 작품인 〈고양이와 함께 있는 성모〉가 그러하다. 워싱턴 국립 미술관에 있는 〈드레퓌스의 성모〉에 대해서는 이론이 분분하다. 어떤 이들은 레오나르도의 작품이라고 하고 어떤 이들은 로렌초 디 크레디의 작품이라고 주장한다. 1475년경에 그려진 것으로 추정되는 〈지네브라 벤치의 초상〉은, 레오나르도가 피렌체에 머물던 시기에 그린 최초이자 유일한 초상화이다. 레오나르도의 후기 초상화처럼 이 작품은 베로키오의 흉상, 특히 바르젤로 미술관에 있는 〈꽃을 든 여인〉을 생각나게 하는 상반신의 초상화이다. 그런데 베로키오의 조각상에서 중요한 역할을 하는 손의 묘사가 이 초상화에는 보이지 않는데 그림 뒷면에 젊은 피렌체 귀족 여인의 문장(紋章)이 불완전한 것으로 보아 아랫부분이 잘려 나갔음을 알 수 있다. 그림이 잘려 나간 부분에 손과 팔이 그려져 있으리라고 충분히 가정할 수 있다. 모델의 이름인 지네브라를 암시하는 노간주나무(주네브리에)가 그려진 배경은 극도의 섬세한 붓질로 정밀하게 표현되어 있어, 식물 세계의 표현에 많은 노력을 기울였음을 알 수 있다. 전생애 동안 레오나르도는 식물에 관심을 기울여 수많은 드로잉과 크로키를 그

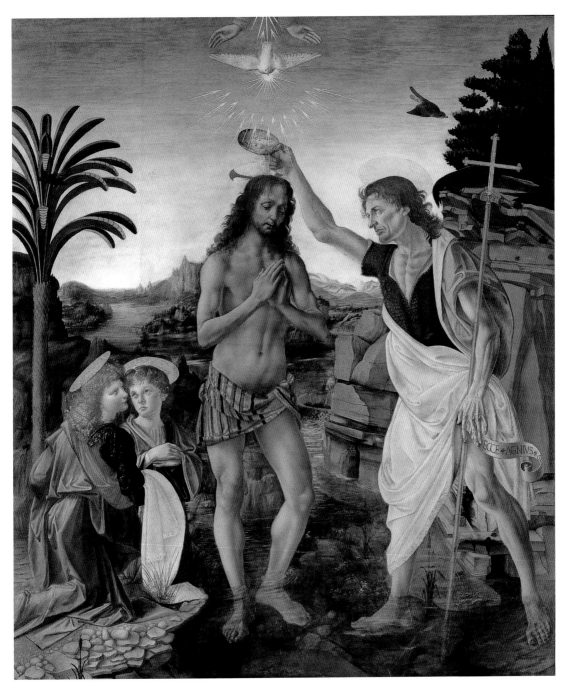

베로키오와 레오나르도 다 빈치, **그리스도의 세례**, 1473~1478년, 피렌체, 우피치 미술관

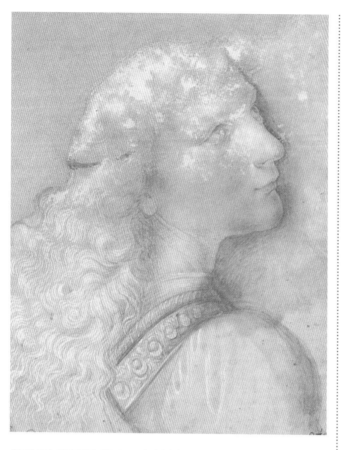

천사의 얼굴, 베로키오와 레오나르도 다 빈치의 〈그리스도의 세례〉 (1473년)를 위한 습작
토리노, 왕립 도서관

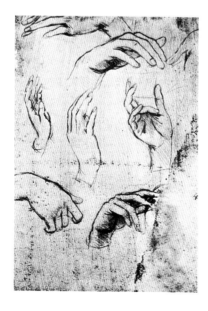

왼쪽
손 습작, 원저 성, 왕립 도서관

49쪽
베로키오와 레오나르도 다 빈치
천사, 〈그리스도의 세례〉의 부분
1473~1478년, 피렌체, 우피치
미술관

렸다.

　현재 우피치 미술관에 있는 〈수태고지〉는 젊은 시절을 대표하는 걸작이다. 주제 면에서 시모네 마르티니, 프라 안젤리코 혹은 폴라이올로의 작품들이 보여주듯, 이 그림 또한 르네상스 시대의 토스카나 그림을 대표하는 전통적 계보에 있다. 그러나 구성은 그 시대까지의 제단화가 가지고 있던 전통을 깨고 레오나르도 작품만이 가지고 있는, 일종의 기념비적 제단을 만들어냈다. 이 그림이 1470년대 초에 완성되었으리라 믿게 하는 몇 가지 특징들이 있지만, 루브르 박물관에 있는 〈수태고지〉에 사용된 기법과 비교해볼 때, 아마도 1478년부터 그려지기 시작했다고 여겨진다. 실제로 레오나르도는 여러 해 동안 이 작품에 매달렸고 베로키오 작업장에서 배운 모든 것을 집약해서 이 그림의 구성에 쏟아 부은 것 같다. 이 작품에 드러나는 가장 큰 실수는 성모의 오른팔의 원근법이다. 사실 책을 만지기에는 독서대가 너무 멀리 떨어져 있다. 그러나 성모와 천사 얼굴의 아름다움이라든가 구성의 조화가 너무나도 탄복할 만하여 실수는 거의 눈에 띄지 않는다.

　역시 우피치 미술관에 있는 〈동방박사의 경배〉는 피렌체에서 레오나르도가 받은 교육의 절정을 보여준다. 이 그림은 피렌체 부근의 스코페토에 있는 산도나토 수도원을 위한 제단화였다. 1481년, 제작 주문이 이루어졌고 같은 해에 레오나르도의 아버지는 피렌체에서 공증인을 하고 있었다. 다음 해에 레오나르도는 밀라노로 떠나 작품은 미완성으로 남았다. 스코페토의 수도사들은 그림의 완성을 다른 화가들에게 의뢰해야만 했고 마침내 15년이란 세월을 기다린 후에야, 예배당에 걸린 〈동방박사의 경배〉를 볼 수 있었다. 이 그림은 결국 필리피노 리피가 완성하였는데, 그는 레오나르도의 밑그림에 바탕을 두기는 했으나 좀 더 전통적인 방법에 충실했다.

　〈동방박사의 경배〉는 토스카나의 전통에 비추어 볼 때 낯선 주제는 아니었다. 그러나 오랫동안

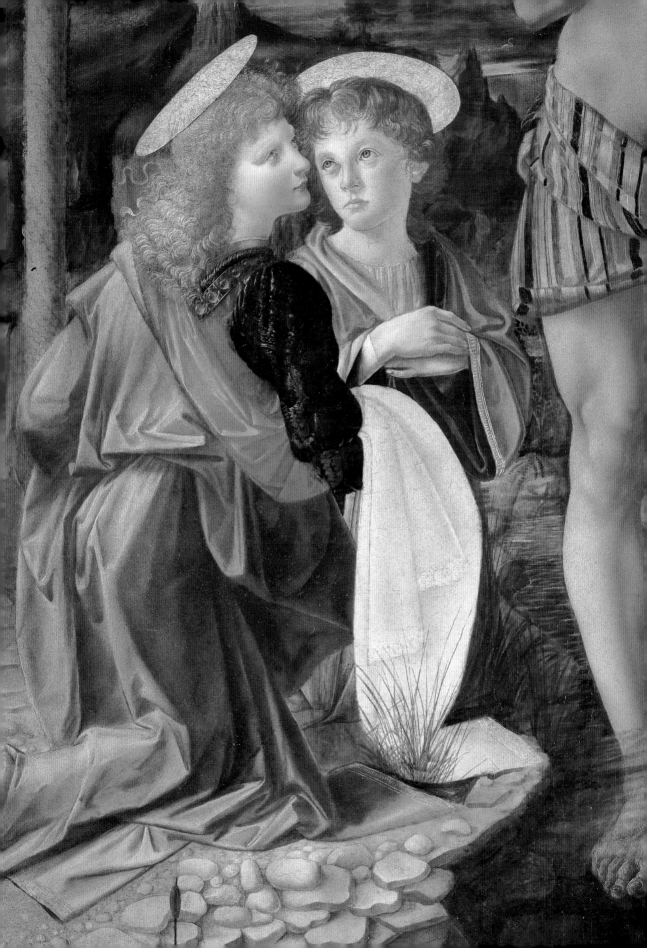

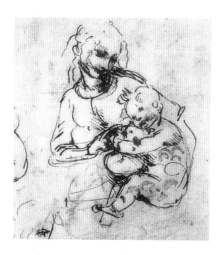

〈고양이와 함께 있는 성모〉
습작, 1478~1480년, 런던,
대영 박물관

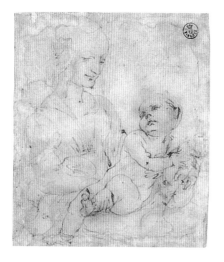

〈고양이와 함께 있는 성모〉를
위한 실물 습작
1480~1483년, 피렌체,
우피치 미술관, 드로잉과
판화 전시실

아래 왼쪽
아이를 안고 있는 젊은 여인
습작, 1478~1480년
런던, 대영 박물관

아래 오른쪽
푸토 습작, 1480년경
피렌체, 우피치 미술관

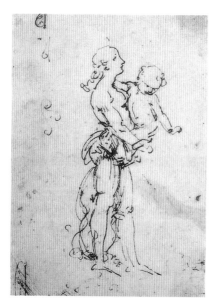

51쪽
브누아의 성모, 1478~1480년
상트페테르부르크, 에르미타슈
미술관

그림의 준비를 위한 드로잉을 하면서 결정적으로
새로운 방식을 만들어내는 데 성공했다. 그림의
무대가 기존 양식에서 벗어나 외부에 놓여 있고
예수가 태어난 외양간은 중심에서 벗어나 오른쪽
에 있으며 당나귀와 소의 모습처럼 그 일부만이
보인다. 인물의 배치는 중앙에 있는 성모 주변으
로 구성되어 있는 데다가 이들의 흥분한 듯한 몸
짓이 작품 전체에 활기 넘치는 긴장감을 제공한
다. 여기서 어떤 이들은 이미, 밀라노 시대에 그려
질 〈최후의 만찬〉의 특징이자 추진력의 중심인,
내적 움직임 (레오나르도가 '정신적 움직임'이라
부른)을 읽어내기도 한다. 그러나 〈동방박사의 경
배〉에서는 원근법의 초점을 중앙이 아니라 오른
쪽 상단에 위치한 두 나무(영광의 상징인 월계수
나무와 순교의 상징인 종려나무) 사이에 있는 소
실점으로 이끌어 간다. 이것에 대해, '그리스도의
탄생'이라는 방금 일어난 사건이, 아직 발명되지
도 않은 영화의 한 기법을 통해 오른쪽에서 왼쪽
으로 이동촬영이 이루어지는 듯한 상상의 느낌을
준다고 해석하는 사람들도 있다. 이처럼 예수의
탄생은 시간적으로나 관념적으로 또 다른 주요 사
건, 즉 주현절과 뒤섞인다. 또한 이 작품 속에서
바깥쪽을 바라보고 있는 전면 오른쪽 끝의 인물은
자신의 작품을 소개하는 '감독' 레오나르도의 자
화상일 수도 있다.

　〈동방박사의 경배〉의 혁신성 가운데, 또 하나
주목할 만한 점은 후반기 작품의 특징인 해부학의
처리가 나타난다는 점이다. 배경의 밑그림을 활
용하면서, 그림자 영역과 대조되는 흑갈색 인물
들 하나하나를 밝고 빛나는 입체감이 살아나도록
만들고 있다.

　신체의 해부학적 관심은 바티칸 미술관에 있
는 〈성 히에로니무스〉의 그림에서 더욱 뚜렷하게
발견된다. 이것 역시 〈동방박사의 경배〉와 같은
시기에 이루어진 미완의 그림이다. 이 성자의 몸
은 30년 후인 1510년경에 그려지는 해부학 모델
을 예견하는 듯하면서도, 성자의 조각 같은 얼굴

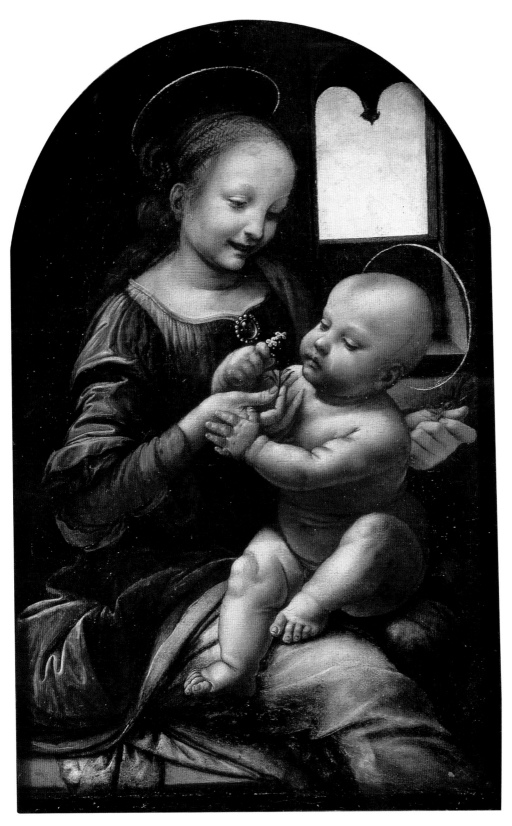

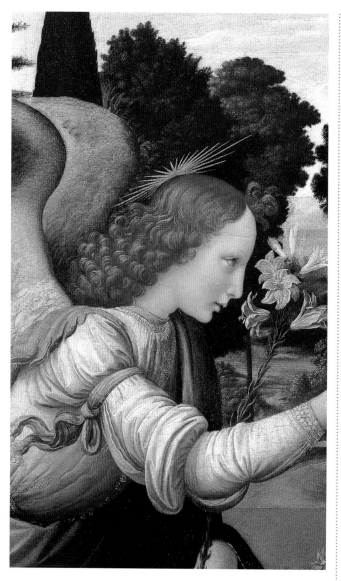

수태고지(부분), 1475~1480년
피렌체, 우피치 미술관

53쪽 위
수태고지, 1475~1480년
피렌체, 우피치 미술관

53쪽 가운데
수태고지, 1478년,
파리, 루브르 박물관

53쪽 아래
수태고지(부분), 1475~1480년
피렌체, 우피치 미술관

은 생생히 살아 있다. 이 작품은 여러 세기를 거치며 많은 역경을 겪는다. 이 작품을 소장했던 사람 중에, 나폴레옹 보나파르트의 삼촌 페슈 추기경은 어떤 상자의 뚜껑으로 사용되던 이 그림의 일부—성 히에로니무스의 얼굴이 없는—를 한 고물상에서 사게 되었다. 잘려 나간 나머지 부분은 그 후에 한 구두 수선공의 작업장 의자 위에서 발견되었다.

해부학에 대한 관심은 젊은 시절 작품에서 이미 나타나 밀라노 체류 기간 내내 지속되었다. 이러한 사실은 주요한 여러 습작을 통해 충분히 확인되었고, 다양한 분야에 대한 관심사를 조화롭게 공유하는 그의 성격을 뒷받침해준다.

절충적 능력으로 말미암아 레오나르도는, 레온 바티스타 알베르티, 미켈란젤로 혹은 라파엘로 등 이탈리아 르네상스의 대표적 화가들의 특징을 모두 나타낸다. 그러나 그의 작품에서는 총괄적 방식을 띤 학문의 범분야적 성격이 더욱 두드러진다. 다양한 지식의 영역에서 진행된 작업들이 서로 밀접하게 연관을 맺으면서 상호간에 영향을 미치게 되는데, 예를 들어 광학, 식물학, 해부학 연구가 조화를 이루면서 작품에 특징을 남겨놓는다. 레오나르도의 그림 속에 등장하는 인간의 신체나 작품의 구성 요소, 혹은 식물 장식조차도 단순한 예술적 혹은 미적 가치만을 표현하지 않는다. 신플라톤주의에 지배받던 피렌체 화파의 많은 이들과 달리, 레오나르도는 미와 조화라는 기준에만 사로잡혀 있지 않았다. 예술가 자신이 그림이란 '철학'—당시 언어로 철학은 과학이란 의미이다—이라고 단언하면서 현실 세계를 보는 '과학적' 시선을 작품을 통해 드러냈다. 그에게 있어, 예술은 감각적인 이 세계를 해석하여 가장 충실하게 재구성할 수 있는, 그것도 특히 효과적이고 암시적으로 할 수 있는 하나의 가능한 방법일 뿐이다.

도제 시절, 레오나르도는 아마도 그림과 조각에 중점적으로 열의를 보이고 싶어한 듯하나 작업장에서 배우는 기술의 종류는 판화, 용접 세공, 주

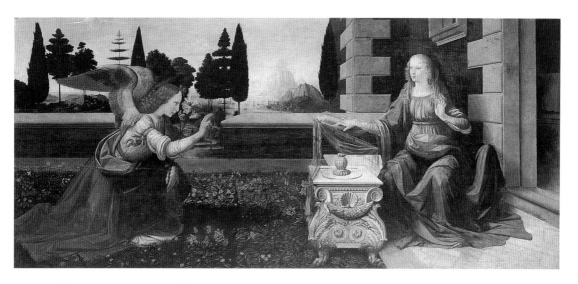

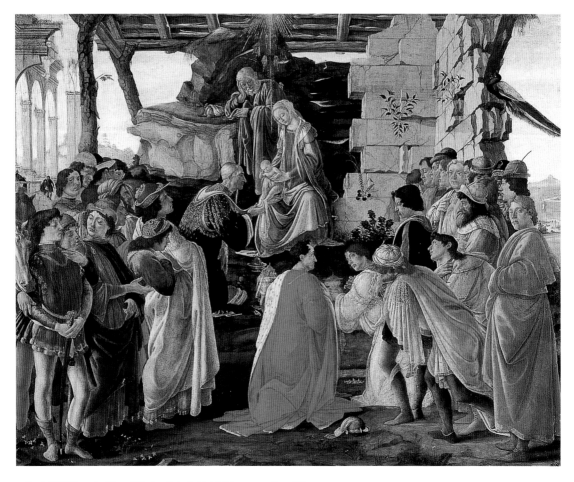

위
보티첼리, **동방박사의 경배**, 1475년경
피렌체, 우피치 미술관

왼쪽
필리피노 리피, **동방박사의 경배**, 1496년
피렌체, 우피치 미술관

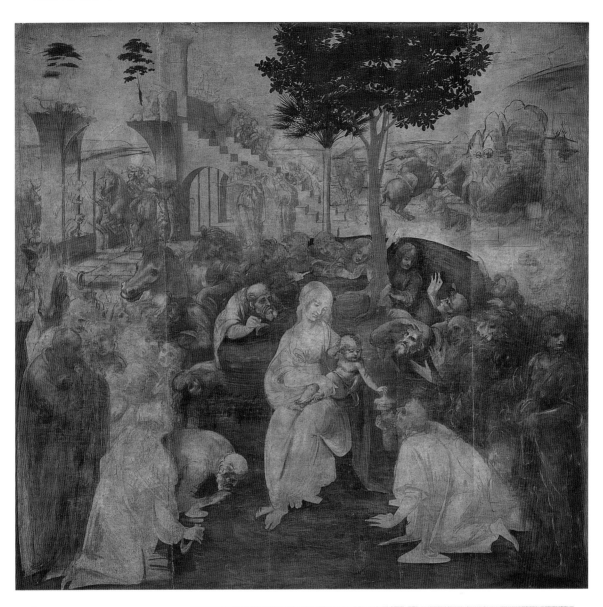

위
동방박사의 경배, 1481년
피렌체, 우피치 미술관

오른쪽
〈동방박사의 경배〉를 위한 원근법 연구
1480년경, 케임브리지,
피츠윌리엄 미술관

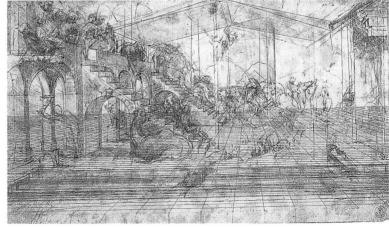

54쪽 아래 오른쪽
라파엘로, 레오나르도 다 빈치의
〈동방박사의 경배〉의 왼쪽 세부 모사본
파리, 루브르 박물관

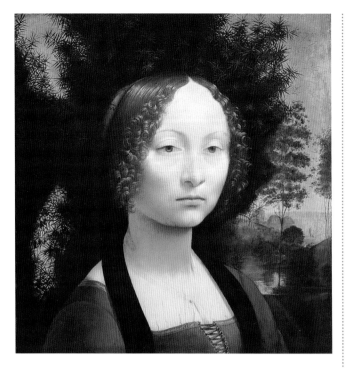

지네브라 벤치의 초상, 1475년경
워싱턴, 국립 미술관

프로펠러로 작동되는 배, 분실된
레오나르도 드로잉의 모사본
1530년경, 피렌체, 우피치 미술관,
드로잉과 판화 전시실

회전하는 기중기, 1478~1480년경
코덱스 아틀란티쿠스 (f. 965r)
밀라노, 암브로시아나 도서관

조 등 다양했다. 레오나르도에게 있어 이러한 경험은 좀더 기술적인 분야에 관심을 갖도록 하는 기폭제가 되었다. 이에 관해서는, 레오나르도가 베로키오 작업장에 입문한 1469년에 베로키오가, 브루넬레스키가 건축한 산타마리아델피오레 성당의 둥근 천장을 장식할 금빛의 원형 장식을 주문받았던 사실을 상기해야 한다.

레오나르도는 작업장에서 이 공동 작업에 참여했을 가능성이 높다. 적어도 레오나르도는 가까이서 작업을 관찰할 수 있었을 테고, 결국 세월이 흐른 1515년에 다음과 같은 기록을 남겼다. "산타마리아델피오레의 구를 만들기 위해 했던 용접을 회상하라." 그가 수학과 기하학에 대한 관심을 갖게 된 것도 아마 이 때문이 아니었을까? 구를 만들고 이것을 천장까지 올리기 위해서는 어려운 기술적 문제들을 해결해야만 했다. 대규모의 둥근 천장의 작업대 위에서 브루넬레스키 (1446년 사망)가 사용한 기계를 본 경험이야말로 베로키오 작업장의 젊은 도제의 호기심을 일깨워주기에 충분했다. 1470년 중반경에 쓴 가장 오래된 그의 노트에는 브루넬레스키가 설치한 기계에 대한 메모가 있다. 몇 개의 기하학적 그림들과 함께 이 기계 그림들은, 레오나르도의 가장 오래된 관심사가 공학과 건축 기술이었음을 보여준다. 젊은 화가의 관심사는 최근 우피치 미술관의 드로잉과 판화 전시실에서 발견된 기록에서도 확인되었다. 대부분 분실된 레오나르도의 그림을 16세기에 다시 그려놓은 이 자료에는 특히 전설의 '발라도나'를 떠올리게 하는 배 한 척이 그려져 있다. 이 배는 산타마리아델피오레 성당의 건축 시, 아르노 강으로 대리석을 운반하기 위해 브루넬레스키가 만든 작은 배이다. '발라도나'는 결국 엠폴리 근처에서 침몰했다. 아마도 레오나르도는 그곳에서 멀지 않은 빈치에 살던 시절에 그것을 보았을 수 있다. 만약 그렇다면, 이 배가 지식과 모험에 목마른 한 청년의 상상력을 자극했으리라는 것은 의심의 여지가 없다.

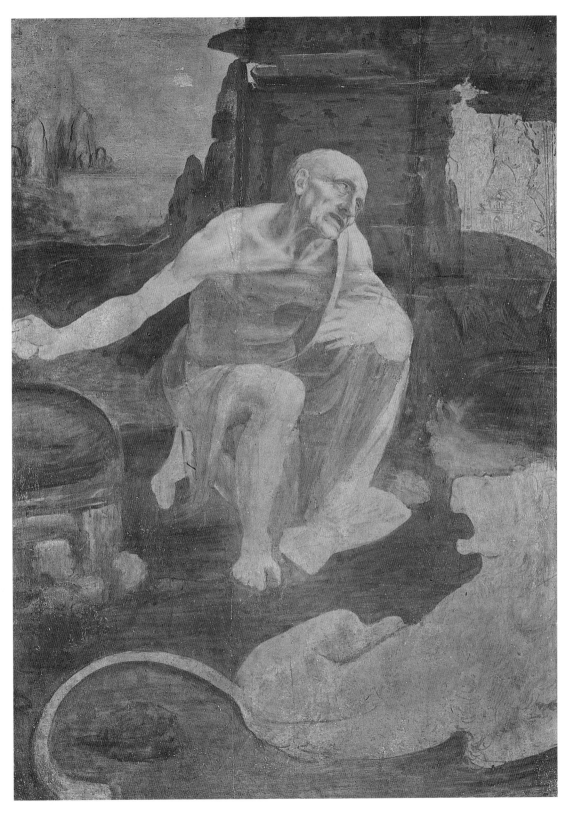

성 히에로니무스, 1480~1482년, 로마, 바티칸 피나코테크

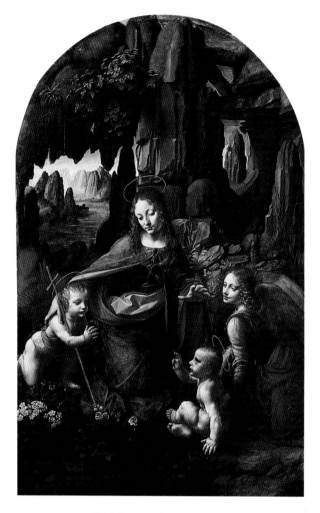

암굴의 성모, 1508년, 런던, 국립 미술관

위
밀라노 스포르차 성의 정면 부분

59쪽
살라델레아세의 회화 장식, 1498년경
밀라노, 스포르차 성

밀라노와 스포르차 궁

1482년, 레오나르도는 피렌체를 떠나 밀라노로 향했다. '무명씨 가디아노'의 증언에 따르면, 로렌초 일 마니피코가 레오나르도에게 외교적 임무를 맡겼다고 한다. 밀라노의 공작인 루도비코 스포르차, 즉 일 모로와의 동맹을 확고히 하기 위해 피렌체의 왕자는 레오나르도와 아틀란테 밀리오로티라는 음악가를 사절로 삼아, 은으로 된 말의 두개골 형태의 류트를 일 모로에게 선물하도록 했다. 로렌초 일 마니피코의 외교 활동이 대단했음은 보티첼리, 페루지노, 기를란다요와 피에로 디 코시모와 같은 인물들을 교황청에서 일할 수 있도록 로마에 보냈다는 일화에서도 증명된다. '무명씨 가디아노'는 다음과 같이 썼다. "레오나르도가 로렌초 일 마니피코의 명령으로 류트라는 악기를 전달하러 밀라노 공작에게 갔을 당시, 30세였다. [⋯] 레오나르도가 이 임무를 맡은 것은 레오나르도만이 이 악기를 연주할 수 있었기 때문이었다."

윗글의 마지막 부분에 언급된 레오나르도에 대한 평가는, 음악가이면서 동시에 악기 발명가이기도 한 그의 또 다른 팔방미인적 모습을 암시한다. 이러한 능력으로 그는 예식의 총책임자 역할을 하기도 하고 여러 축제와 공연을 기획하여 다양한 재주를 발휘하기도 했다. 레오나르도의 노트에서, 이러한 활동은 그가 창안한 악기들(기계 북, 건반 달린 관악기)의 그림과 의상 습작, 무대 효과와 음향 효과를 위한 로봇 또는 수력 기계 그림 등으로 증명된다.

밀라노에 도착하자마자 레오나르도는 루도비코 일 모로에게 자신이 누구인지를 알리는 편지를 보냈다. 일종의 이력서와 같은 역할을 한 이 편지에서, 그는 밀라노 공작의 궁에서 유용하리라 생각하는 자신의 능력을 설명했다. 그러다보니 서른여섯 가지 이상의 항목이 열거되었고, 회화와 조각 분야 능력 외에 특히 토목과 군사 분야의 공학자 능력을 강조했다. 아마도 레오나르도는, 부

밀라노 공작, 루도비코 일 모로

루도비코 일 모로라고 불리는 루도비코 스포르차는 프란체스코 스포르차와 비안카 마리아 비스콘티 사이에서 태어난 네 번째 아이였다. 1476년, 형 갈레아초 마리아 공작이 사망하자, 그는 공작의 합법적인 상속자인 조카 잔 갈레아초의 권력을 탈취하려 했다. 그러나 1480년에 조카의 후견인이 되고 나서야 그의 목적을 달성했다. 재상인 프란체스코 시모네타와 그의 처형 보나 디 사부아를 쫓아낸 후, 루도비코 일 모로는 잔 갈레아초의 아내, 이사벨라 다라곤과 충돌했다. 그녀는 나폴리 왕인 삼촌의 지원을 받았다. 나폴리 왕과의 갈등이 커지자 결국 일 모로는 1494년, 아라곤의 왕위에 대한 권리를 요구했던 프랑스 왕 샤를 8세로 하여금 이탈리아에 개입할 것을 주장하게 되었다. 그러나 그는 프랑스에 도움을 요청함으로써 스포르차 왕조의 멸망을 자초했다. 1499년, 프랑스의 새로운 황제 루이 12세가 밀라노 공국을 정복했기 때문이다. 루도비코 일 모로와 그의 야심 많은 아내, 베아트리체 데스테는 외국의 예술가들을 화려한 그들의 궁정으로 불러들여 위엄을 높이고자 했는데, 레오나르도 다 빈치와 브라만테가 그 대표적인 예이다.

유하고 현대적이며 활력 넘치는 나라의 지도자이자 적극적이고 실용주의적인 밀라노 공작의 궁이야말로 자신이 원하는 다양한 연구를 행하기에 가장 이상적인 장소라고 여긴 듯하다. 15세기 이탈리아 반도는 여러 도시국가 사이에 전쟁이 끊이지 않는데, 1482년, 밀라노는 페라레 편에서 전투를 하고 있었다. 이러한 상황은 레오나르도가 가진 군사 분야의 능력을 더욱 가치 있게 해주었다.

루도비코 일 모로의 후원하에 들어간 레오나르도는 1499년, 프랑스의 황제 루이 12세가 밀라노를 침략하기 전까지, 20여 년 동안 그곳에 머물렀다.

밀라노 궁에서, 레오나르도는 연금을 받았고 베르첼리나 문과 산탐브로조 지하도 사이에 있는, 산비토레 수도원 소유였던 포도밭도 하사받았다. 그는 이 도시의 포르타티치네세 구역에서, 암브로조와 에반젤리스타 데 프레디스 형제 즉, 밀라노에서 그가 만든 최초의 작품이며 루브르에 있는 〈암굴의 성모〉의 양쪽 패널화(현재 런던 소장)를 그린 화가들과 함께 살고 있었다.

〈암굴의 성모〉는 1483년, 산프란체스코그란데 예배당(현재 파괴됨)에 걸기 위해 무염시태 신도회에서 주문한 것으로, 섬세하게 그려진 천사와 성 요한과 함께있는 성모와 예수는, 바위가 있는(이로부터 제목이 기인함) 풍경 앞쪽으로 두드러지게 부각된다. 이 부분에서 레오나르도는 식물학자의 정확함으로 일련의 초목들이 자라나 있는 모습을 그려 넣었다. 무염시태 신도회의 교리를 반영하는 듯한 이 작품의 신비스러운 상징은 오늘날에도 여전히 논쟁의 대상이 되고 있다.

산타마리아델레그라치에 성당에 그려진 〈최후의 만찬〉이 밀라노에서 레오나르도가 그린 가장 유명한 종교 작품이긴 하지만, 루도비코 일 모로 궁정에 머무는 동안 그는 스포르차 궁 사람들의 감탄을 자아낼 만큼 훌륭한 세속적 작품에도 몰두했다.

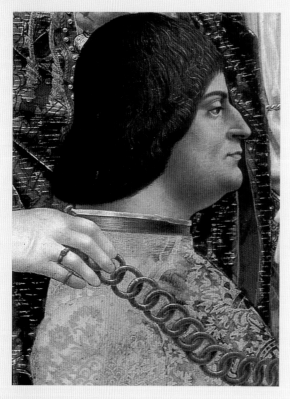

위
롬바르드의 무명화가, **루도비코 일 모로**, 스포르차 제단화(부분), 15세기 말, 밀라노, 브레라 미술관

61쪽
암굴의 성모, 1483~1486년
파리, 루브르 박물관

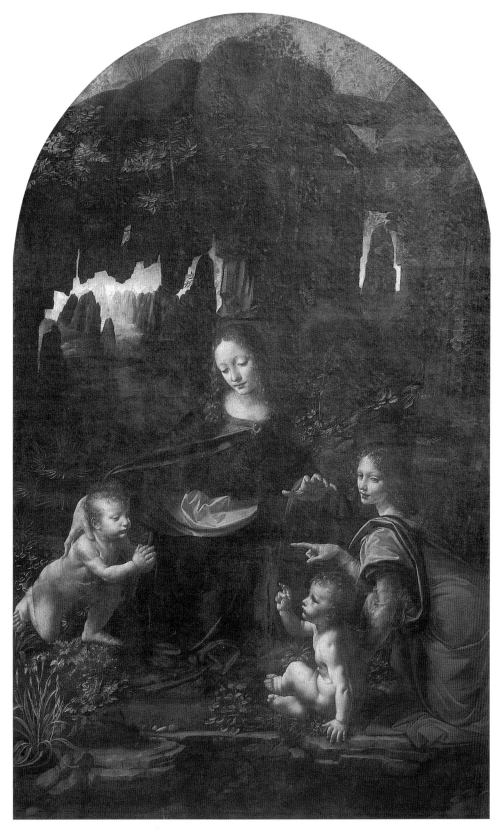

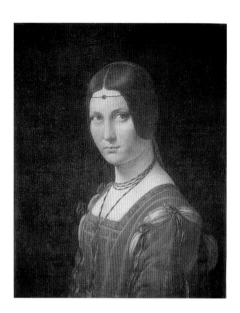

아름다운 페로니에르
1495~1498년
파리, 루브르 박물관

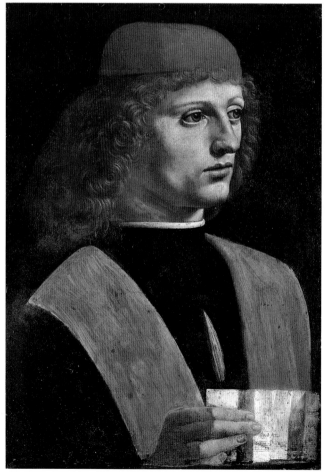

음악가의 초상
1490년
로마, 바티칸 교황청 도서관

여러 초상화들과 〈최후의 만찬〉

1490년경 완성된 〈음악가의 초상〉은 밀라노 성당의 예배당 책임자인 프란키노 가푸리오가 그림의 주인공이라고 일반적으로 알려져 있다. 조각 같은 얼굴 모습은 여전히 토스카나의 전통을 상기시키지만, 색상과 색배합, 어두우면서도 단일한 배경은 안토넬로 다 메시나의 영향이라 할 수 있고, 더 나아가 플랑드르 미술의 영향을 드러낸다. 작품의 초점과 '영혼의 창'(레오나르도 자신의 표현임)처럼 보이는 수정같이 투명한 눈과 구성의 초점 처리에서 거장의 솜씨를 볼 수 있다.

두 점의 여인 초상화, 〈흰 담비를 안은 여인〉과 〈아름다운 페로니에르〉에서는 우아함과 동시에 강인한 힘이 느껴지며 간결함과 생동감 넘치는 표현력이 두드러진다. 레오나르도 다 빈치는 이 작품들에서 '어깨를 드러낸 초상화' 형태를 실험했다. 이것은 인간 신체의 조형적이고 생동감 있는 잠재성에 대한 연구의 결실로서, 열여덟 개의 다른 시점으로 선회하는 움직임을 묘사한, 윈저 성 모음집 속에 있는 여인의 반신상 그림이 이를 뒷받침한다.

〈흰 담비를 안은 여인〉은 밀라노 공작의 연인이었던 17세의 체칠리아 갈레라니의 초상화이다. 노간주나무가 모델의 이름을 나타내는 〈지네브라 벤치의 초상〉에서와 마찬가지로, 젊은 여인이 가슴에 안고 있는 담비 또한 그녀 가족의 성을 암호처럼 암시한다('담비'는 그리스어로 '갈레'이다). 겸손함과 순수함을 전통적으로 상징하는 우아한 동물은 루도비코 일 모로를 반영하는 것이기도 하다. 궁중 시인 베르나르도 벨린초니가 1493년 이 초상화에 바친 소네트에서, 루도비코 공작은 '하얀 담비'로 묘사된다. 루도비코는 더욱이, 나폴리 왕이 1488년에서 1490년 사이 그에게 하사한 '담비 공작'이란 칭호를 가지고 있었다. 이 그림은 바로 이때 그려졌음에 틀림없다.

밀라노 공작이 좋아했던 또 하나의 초상화가 바로 〈아름다운 페로니에르〉이다. 이 그림의 주인

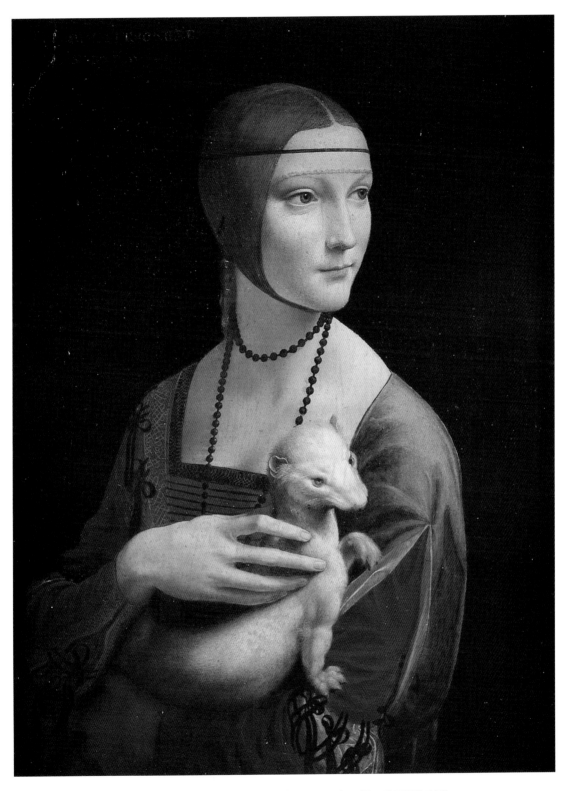

흰 담비를 안은 여인(체칠리아 갈레라니의 초상) 1488~1490년, 크라쿠프, 차르토리치 미술관

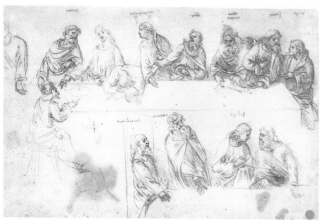

위
〈최후의 만찬〉 중 바르톨로메오 얼굴의 습작, 1495년
윈저 성, 왕립 도서관

아래
〈최후의 만찬〉의 구성 습작, 1493~1494년
베네치아, 아카데미아 미술관

공은 분명 체칠리아 갈레라니의 뒤를 이어, 루도비코의 사랑을 받은 루크레치아 크리벨리이다. 1495년에서 1498년 사이에 완성된 이 그림의 제목은 18세기에 붙여졌다. 당시 사람들은 그림 속 여인을 프랑스의 왕 프랑수아 1세의 정부인 페로니에르의 초상화로 오인하는 실수를 저질렀다. 그녀가 어느 페론이라는 사람의 아내였기 때문에 이런 이름이 붙여졌다. 재미난 일화 하나. 19세기 초 여자들 사이에 레오나르도 그림의 모델들처럼, 이마에 사슬 모양으로 된 보석을 다는 것이 유행했는데, 이 보석의 이름을 '페로니에르'라고 불렀다고 한다.

그러나 레오나르도의 초기 밀라노 체류기에 이루어진, 최대의 걸작품이라면 산타마리아델레 그라치에 수도원에 그려진 〈최후의 만찬〉이다. 이 불후의 명작 벽화는 1495년경부터 작업이 시작되어 1498년경에 완성된 것이 확실하다, 왜냐하면 수학자 루카 파촐리가 루도비코 일 모로에게 헌사한 「신적인 비례」의 서문에서 이 사실을 언급했기 때문이다.

이 작품의 기원은 불행히도 잘 알려져 있지 않다. 이 작품의 주문 동기와 당시 상황에 대해 아무런 기록도 없고, 더욱이 이 작품의 준비 단계에서 이루어진 습작 중 현재까지 보존되어 있는 것 또한 거의 없기 때문이다.

도상학적 관점에서는 1517년, 루이 아라곤 추기경의 비서 안토니오 데 베아티스가 제공한 증거가 흥미롭다. 레오나르도는 앙부아즈에서 행해진 면담에서, 〈최후의 만찬〉 속에 그려진 인물들이 스포르차 궁의 사람들과 빈민가 사람들 얼굴이라고 그에게 털어놓은 것 같다(이 이야기는 레오나르도 자신의 기록에서도 확인되었다).

그것이 사실이든 아니든 간에, 예수와 제자들의 얼굴은, 첫째로 신약성서의 성인전 연구의 전통으로부터 영감을 얻었음에 틀림없다. 더욱이 레오나르도는 감정과 감동의 폭, 그리고 그 유명한 '정신적 움직임'을 표현하기 위해 해부학 연구

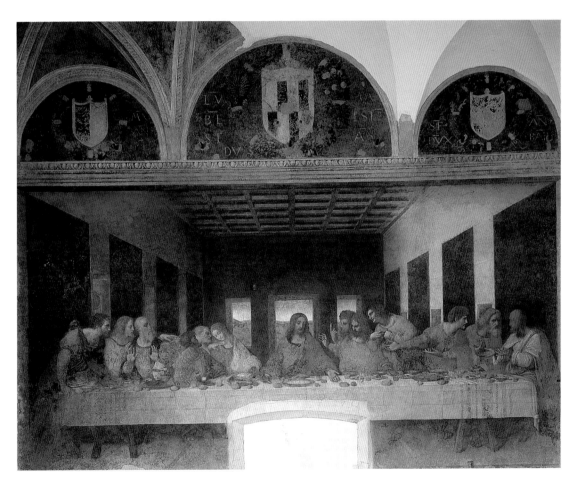

최후의 만찬, 1495~1498년, 밀라노, 산타마리아델레그라치에

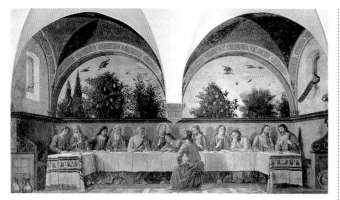

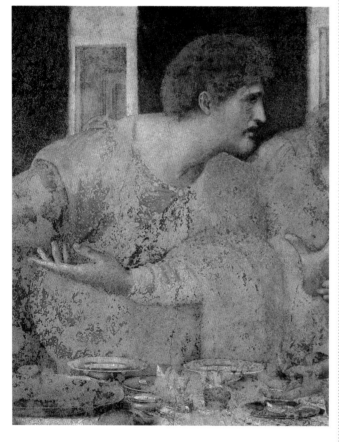

위
도메니코 기를란다요, **최후의 만찬**
1480년, 피렌체, 오니산티 옛 수도원

아래
성 마태오, 〈최후의 만찬〉의 부분
1495~1498년
밀라노, 산타마리아델레 그라치에

67쪽
예수, 〈최후의 만찬〉의 부분
1495~1498년
밀라노, 산타마리아델레그라치에

와 함께 얼굴 표정 습작을 게을리하지 않았다. "인물을 그릴 때는 그 사람이 누구인지, 그리고 그 사람이 무엇을 하기 바라는지를 잘 생각해야 한다"고 레오나르도는 〈최후의 만찬〉 습작에 기록해 놓았다. 이 습작은 오늘날 윈저 성 왕립 도서관에 보관되어 있다.

〈최후의 만찬〉은 그 배경에서, 신약성서 이야기에 충실한 듯 보인다. 수도원의 바닥이 눈에 띄게 높아지기 전에, 이 장면은 6미터 높이에 위치한 시점에서 그려진 것으로 보였다. 즉, 마르코(14장 15절)와 루가(22장 12절)가 복음서에 기술한 바에 따라 이 방이 기원 전 1세기의 전형적인 지중해식 건물의 2층에 있는 것처럼 그려진 것으로 보인 것이다.

타데오 가디와 안드레아 델 카스타뇨, 그리고 기를란다요가 그린 것과 마찬가지로 도상학적 전통을 유지하면서도 레오나르도는 몇 가지 관점에서 전통적 방법으로부터 조금 멀어진다. 예를 들어 유다를 식탁에서 멀리 앉혀 따로 떨어뜨려놓지 않았다. 예수를 배반할 이 사도는, 예수의 양쪽으로 세 명씩 무리를 이룬 네 그룹의 동료들 사이에 끼어 있다.

이러한 결정은 산타마리아델레그라치에 수도원에 속해 있는 성 도미니크회 수도사들의 요구에 부응한 듯하다. 수도회는 자유 의지를 설교의 기본 주제로 삼았는데, 이 결정도 유다가 동료들과 같은 방식으로 만찬에 참석하고 있었다는 그들의 주장을 표현하기 위한 것 같다. 선과 악을 선택할 수 있는 한 사람이 의도대로 악행을 결정한다는 것을 보여준다. 마치 미리 '예정된 듯', 동료들로부터 따로 떨어져 있는 죄인처럼 묘사하는 생각은 받아들여지지 않았을 것이다.

도상학적 전통에 따른 유다의 위치에 대해 성 도미니크회 수도사들이 가지고 있는 생각은 같은 주제의 다른 작품에도 영향을 미쳤다. 프라 안젤리코가 그린 피렌체에 있는 산마르코 수도원의 〈최후의 만찬〉에서도 이것이 확인된다.

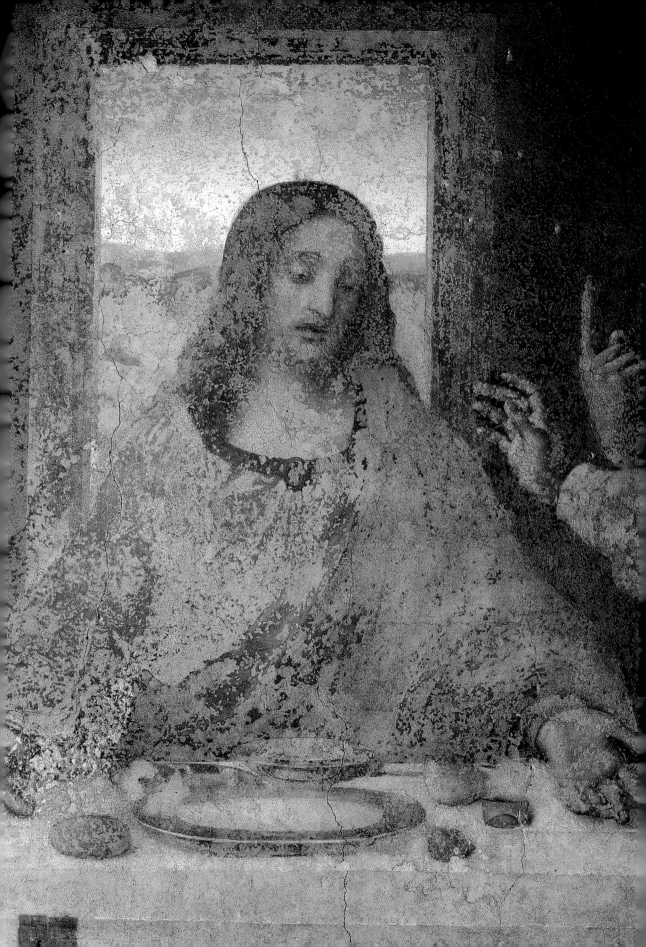

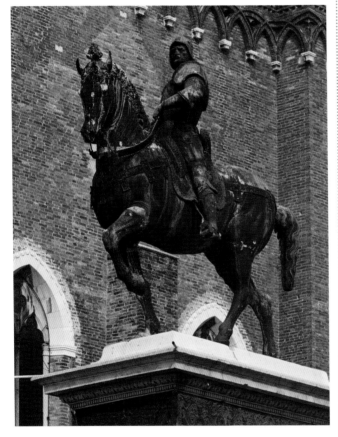

레오나르도는, 두 번이나 밑칠을 한 후 템페라를 입히는 기술을 사용했는데(이것은 젖어 있는 벽에 그림을 그리는 프레스코 기법이 아니다), 습기 때문인지, 이 작품은 곧 훼손되기 시작했고 원형을 복구할 수 없을 정도가 되었다. 첫 복구 작업은 18세기로 거슬러 올라가고, 오랫동안 잃어버렸던 색깔과 세밀한 부분을 되살리기 위해 대규모로 이루어진 가장 최근의 복구 작업이 1978년에서 1999년 사이에 이루어졌다.

이제 첫 밀라노 체류 기간 중에 이루어진 레오나르도의 마지막 작품을 언급해야 한다. 왕가의 창설자인 스포르차를 기리기 위한 기마상은 아주 웅장한 것으로 예고되었으나 실제로 완성되지는 못했다.

이 계획은 특히 야심 찬 것이었다. 당시 기마상으로 가장 유명했던 두 개의 작품, 도나텔로가 파도바에서 만든 가타멜라타 기마상과 스승 베로키오가 베네치아에서 만든 바르톨로메오 콜레오니의 기마상을 훨씬 능가하는 크기만으로도 특별했다. 레오나르도의 계획으로는, 말의 높이만 약 6미터에 달했다. 그는 스포르차 궁에서 오랫동안 심혈을 기울여 작업을 했다. 점토로 실제 크기의 모형을 완성하는 데 성공했고 수학자 루카 파촐리의 도움을 받아, 필요한 청동의 양도 계산해놓았다. 그러나 1499년, 프랑스의 침략으로 10년간의 작업이 모두 무산되어버렸다. 루이 12세의 군인들이 말의 모형을 부수어버렸고 레오나르도는 밀라노를 떠나 피렌체로 돌아갔다.

지금까지 우리는 토스카나 출신의 거장이 이루어놓은 예술적 작품만을 살펴보았으나, 이 작품들은 그가 밀라노 궁 안에서 행한 다양한 활동 가운데 그저 일부분에 속한다. 위에서 언급했듯이, 그가 공작에게 보낸 편지에 쓴 것처럼, 천재 팔방미인 레오나르도는 다방면에 걸친 연구를 병행하면서 스포르차 궁에서 여러 가지 역할을 수행했다.

위
프란체스코 스포르차 기마상 주조에 대한 연구(부분), 1493년경, 마드리드 노트 II (f. 149r)

아래
베로키오, **바르톨로메오 콜레오니의 기마상**, 1479년, 베네치아, 캄포 산티 조반니 에 파올라

69쪽 위
바닥에 쓰러진 적 앞에서 흥분한 말 위의 기병 습작, 1490년경, 원저 성, 왕립 도서관

69쪽 아래
넵투누스와 그의 말, 1504년경 원저 성, 왕립 도서관

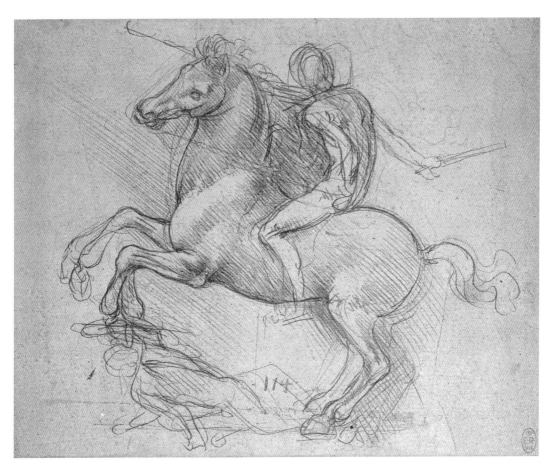

"소년들의 사랑": 레오나르도와 동성애

1476년, 레오나르도가 베로키오 작업장의 도제이던 시절, 그는 남색죄로 고소를 당해 법정에 출두까지 하였다. 비록 무죄 판결을 받았으나 이 사건은 오랫동안 회피하고 부정해온 레오나르도의 동성애가 표면화된 일화이다. 프로이트는 1910년에 발표한 글에서, 레오나르도의 동성애를 이미 강조한 바 있으나 자주 반박을 받아왔다. 프로이트에게 있어 레오나르도의 동성애는, 어린 시절의 경험을 심리학적 접근에 비추어 볼 때 의심할 여지가 없었다. 프로이트보다 훨씬 이전의 책 속에서도 레오나르도의 동성애에 대한 명확한 언급이 있었다. 레오나르도가 죽은 지 약 40년 후인 1560년경, 화가이며 이론가 조반 파올로 로마초가 기술한 「꿈의 책」이 그것이다. 이 시적 허구 속에서, 저자 조반 파올로 로마초는 레오나르도 자신이 젊은 살라이와의 특별한 관계를 언급하도록 기술하였다. 예를 들어, 레오나르도 다 빈치는 살라이를 '그의 인생에서 다른 그 누구보다도 특별했기에 사랑했던 제자'로 소개하고, 이어서 음탕한 농담과 고전적인 사례를 들면서 동성애에 대한 열렬한 찬사가 담긴, '소년들의 사랑'이라는 긴 독백을 읊조린다. 또한 베로키오 작업장에 있는 젊은 동료 페루지노를 암시하면서 피렌체 남색가들의 행동을 기리기도 한다. 1488년경에 지어진 「운을 맞춘 연대기」에서, 라파엘로의 아버지 조반니 산티는 레오나르도와 페루지노, 두 도제를 '나이와 사랑에 있어 동등한 두 젊은이'로 묘사한 바 있다.

〈동방박사의 경배〉의 부분
1481년
피렌체, 우피치 미술관
이 젊은이의 모습은 때때로 30세의 레오나르도 다 빈치의 자화상으로 해석되기도 한다.

71쪽
중앙 집중식 교회 도면 연구
노트 B (f. 95r)

엔지니어 겸 건축가

밀라노 궁에서 레오나르도는 공작의 엔지니어 역할을 담당했다. 비록 그의 활동이 충고와 제안에 한정된 듯하나 그의 탁월한 공학적 능력으로 말미암아 그는 토목 및 군사 건축 그리고 '국토' 문제에까지도 개입하였다. 그런데 이 분야에서 레오나르도가 실제로 구현한 것이 무엇인지를 정확하게 규정하기는 쉽지 않다. 어찌 되었든, 그가 이룩한 최초의 유명한 건축에 대한 연구는 밀라노 체류 시절로 거슬러 올라간다. 바사리의 증언에 따르면, 젊은 시절 레오나르도는 다각형의 평평한 지붕에 세례당을 올려놓아 더욱 높이려는 계획을 세웠으나 실현되지는 못했다고 한다.

밀라노 성당의 채광창 그림은 1488년에서 1490년 사이에 그려졌다. 이 설계도와 함께 중앙 집중식 교회의 도면과 관련된 일련의 연구도 제안되었는데, 이러한 제안은 당시 밀라노 건축계의 두 거장인 브라만테, 줄리아노 다 상갈로로 하여금 토론을 일으키게 하였다.

또한 밀라노와 비제바노 또는 파비아 요새에 대한 설계도가 보여주듯 레오나르도는 군사 요새에도 관심을 가졌다. 그런데 이 설계도들을 보면, 레오나르도가 당시의 가장 대표적인 군사 건축가 프란체스코 디 조르조 마르티니의 영향을 받았음을 알 수 있다.

그러나 설계 후 다음 단계가 어떠한 것이었는지에 대해서는 알 수 없다. 확실한 한 가지 사실은, 이러한 건축 설계의 개념이 레오나르도로 하여금 새로운 연구의 지평을 열게 했다는 점이다. 레오나르도는 연구 목적이 어떠하든, 마치 눈덩이가 불어나듯, 끊임없는 지적 호기심으로 이 분야에서 저 분야로 발견과 연구를 심화시켰다. 그는 밀라노 체류 동안 수많은 설계 도면들과 끊임없는 연구 주제들에 둘러싸여 다양한 연구에 몰두했다.

예를 들어, 건축에 대한 설계는 그로 하여금 건물의 안정성을 연구하게 했고, 전쟁 기계나 산

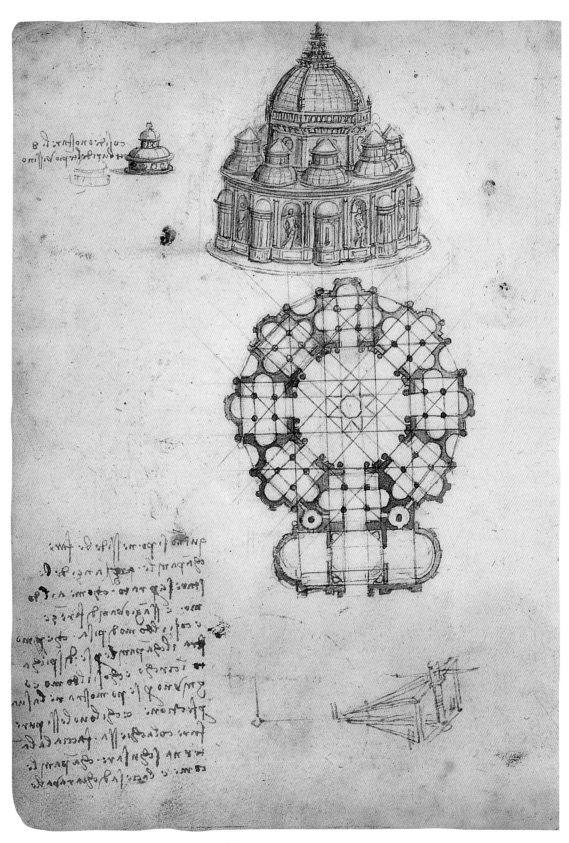

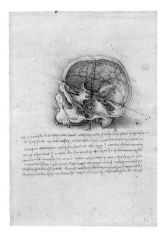

위
두개골 습작, 1489년, 윈저 성, 왕립 도서관

아래
견인력 연구에 적용한 기하학적 비례, 1487~1490년경
코덱스 아틀란티쿠스 (f. 561r)

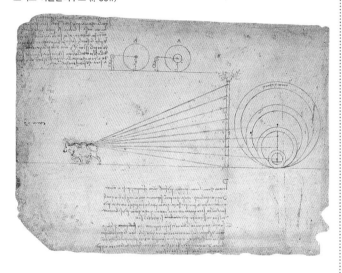

왼쪽
밀라노 성당 채광창의 아치를 밀어올리기 위한 연구, 1487~1490년경
코덱스 아틀란티쿠스 (f. 850r)

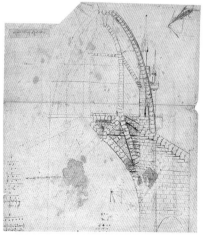

73쪽
반사로와 '구를 위한 기구'가 있는 집중식 성당 도면 연구
노트 B (f. 95r)

업 기계(특히 롬바르디에서 융성했던 섬유산업과 관련된)의 구상은 역학에 대한 연구를 진행할 수 있게 했다. 오래전부터 물 자원을 개발하는 문제에 부딪혀, 이미 거대한 운하망이 관통하는 지방에서 레오나르도는 수력 공사를 구상하고 수력과 부력 연구에 대한 새로운 흥미를 가질 수 있었다.

레오나르도는 밀라노에 체류하는 동안, 여러 문제점들과 씨름하고 다양한 활동이 제기하는 새로운 도전에 대응하면서, 예전에는 그저 피상적으로만 다루었던 문제들을 더욱 심화하고 다양한 분야를 연구했다. 예를 들어, 고전학자의 이론과 고대 과학의 업적을 이해하기 위해 라틴어 공부를 다시 시작했다. 1496년, 수학자 루카 파촐리가 루도비코 일 모로의 휘하에 들어왔을 때, 레오나르도는 성 프란체스코회 수도사의 도움으로 기하학을 공부하기 시작했고 그후, 루카가 쓴 「신적인 비례」에 삽화를 그렸다.

1489년에서 1490년경, 레오나르도는 윈저 성 모음집에 나오는 인간의 두개골 그림에 기초하여, 해부학에 있어 중요한 첫 번째 연구를 시도했다. 그리고 마침내 새의 비행에 대한 연구를 통해, 비행기를 계속 연구했다. 그는 이 연구를 피렌체를 떠날 무렵 조심스럽게 시작했는데, 우피치 미술관에 있는 〈동방박사의 경배〉의 습작이 그려진 종이 위의 비행에 관한 크로키가 이 사실을 증명한다.

탐구가 점점 더 광범위하고 다양한 영역에 걸쳐 행해짐에 따라, 밀라노에서 레오나르도는 자신의 생각과 계획 그리고 작업을 체계적으로 정리하는 습관을 가지게 되었다. 바로 이 시기에 기록한 낱장들이 노트로 묶여진다. 1487년부터 밀라노에서 작성한 두 권의 노트인 '코덱스 트리불치아노'와 프랑스 학사원에 있는 '노트 B'는 그의 노트 중 현재까지 남아 있는 가장 오래된 것들이다.

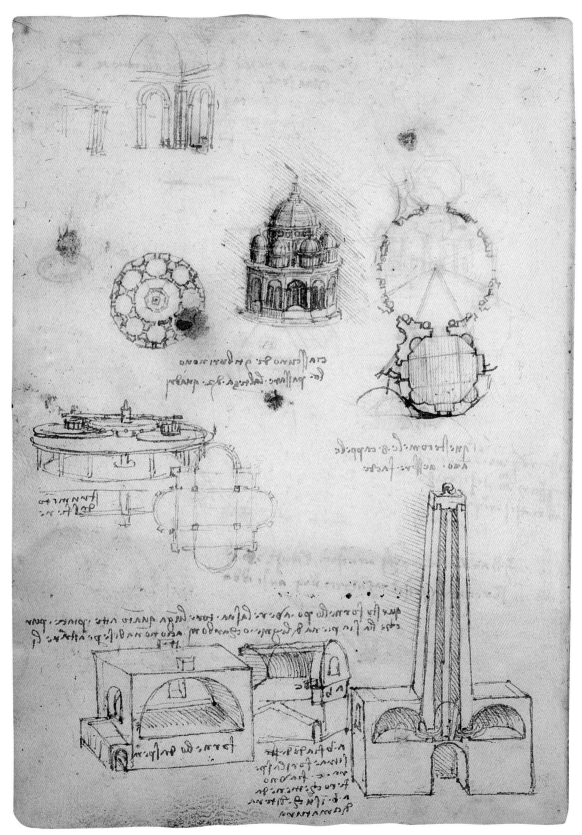

레오나르도 다 빈치 화파

첫 번째 밀라노 체류 동안, 레오나르도는 많은 제자들에게 둘러싸여 있었다. 그 중에는 유명한 살라이(혹은 살라이노)도 있었는데, 이 제자의 실제 이름은 조반니 자코모 카프로티였고, 그의 별명은, 변덕스러운 성격과 도벽 때문에 '작은 악마' 였다. 1491년의 메모 속에서 레오나르도는 '1490년 성 막달라 마리아의 날, 그가 열 살 때 [레오나르도와] 함께 살러 왔다' 고 썼다. 도제들 외에도 레오나르도 다 빈치의 작업장에는 중견 예술가들도 모였다. 종래의 다른 작업장의 전통과는 사뭇 다른 이 특징은 피렌체의 마르실리오 피치노 주변의 플라톤 아카데미의 모델을 연상하게 했다. 에반젤리스타와 암브로조 데 프레디스 형제, 프란체스코 나폴리타노, 마르코 도조노, 안드레아 솔라리오 그리고 조반 안토니오 볼트라피오 등이 레오나르도 화파의 가장 대표적인 인물들이다. 이들 중 특히 뒤에 열거된 인물들은 레오나르도의 전문 분야였던 초상화에 있어, 스승의 가르침을 충실하게 받아들인 화가들이다. 레오나르도 다 빈치의 작업장인 '빈치 아카데미' 의 상징은 '빈치 매듭' 이라 불리는 매듭 장식으로, 판화가 이 추억의 상징을 간직한 채 오늘날 장식의 모티프를 제공한다. 이 매듭이 밀라노 스포르차 궁의 살라델레아세의 식물 모티프에도 영감을 준 듯하다.

위
조반 안토니오 볼트라피오, **제롤라모 카지오의 초상**, 1500년경, 밀라노, 피나코테크 데 브레라

왼쪽 아래
'빈치의 매듭 장식' 을 표현한 '빈치 아카데미' 의 판화, 1495년경, 밀라노, 암브로시아나 도서관

오른쪽 아래
마르코 도조노, **성스러운 아기들**

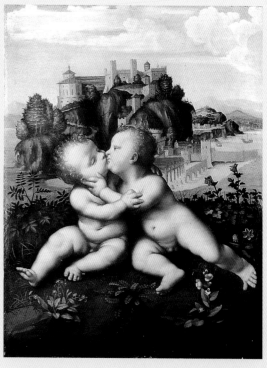

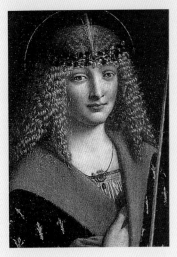
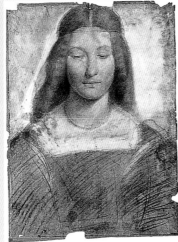
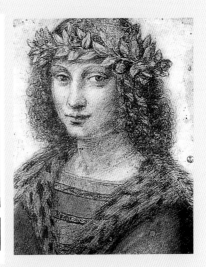

위 왼쪽
조반 안토니오 볼트라피오, **성 세바스찬**
주제의 상징적 초상, 1500년경,
모스크바, 푸슈킨 미술관

위 가운데
조반 안토니오 볼트라피오, **여인의 초상**
1500년경, 밀라노, 암브로시아나 도서관

위 오른쪽
조반 안토니오 볼트라피오, **상징적 초상**
1500년경, 피렌체, 우피치 미술관

안드레아 솔라리오, **녹색 쿠션의 성모**
1507년경, 파리, 루브르 박물관